墨点字帖 编写

历代经典碑帖高清放大对照本

柳公权玄秘塔碑

长江出版传媒

湖北美术出版社

图书在版编目（CIP）数据

柳公权玄秘塔碑 / 墨点字帖编写 .
—武汉：湖北美术出版社，2016.8
（历代经典碑帖高清放大对照本）
ISBN 978-7-5394-8490-7

Ⅰ．①柳…
Ⅱ．①墨…
Ⅲ．①楷书－碑帖－中国－唐代
Ⅳ．① J292.24

中国版本图书馆 CIP 数据核字（2016）第 081044 号

责任编辑：肖志娅　熊　晶
策划编辑：📖 墨点字帖
技术编辑：📖 墨点字帖
编写顾问：陈行健
例字校对：侯　怡
封面设计：📖 墨点字帖

历代经典碑帖高清放大对照本
柳公权玄秘塔碑　　　　　© 墨点字帖　编写

出版发行：长江出版传媒 湖北美术出版社
地　　址：武汉市洪山区雄楚大道 268 号 B 座
邮　　编：430070
电　　话：（027）87391256　　87679564
网　　址：http://www.hbapress.com.cn
E－mail：hbapress@vip.sina.com
印　　刷：武汉市金港彩印有限公司
开　　本：880mm×1230mm　　1/16
印　　张：7
版　　次：2016 年 8 月第 1 版　　2017 年 3 月第 2 次印刷
定　　价：36.00 元

注：本书释文主要是用简化汉字进行标注，此外将繁体字转换为对应的简化汉字；通假字、异体字、错字、别字仍按实际字形标注，字后以小括号标注对应的简化汉字；漏写的汉字以小括号标注对应的简化汉字；残缺及无法考证的汉字，在其对应位置用方框标注；释文注释以商务印书馆《现代汉语词典（第 6 版）》为参考。

出版说明

每一门艺术都有它的学习方法，临摹法帖被公认为学习书法的不二法门，但何为经典，如何临摹，仍然是学书者不易解决的两个问题。本套丛书引导读者认识经典，揭示法书临习方法，为学书者铺就了顺畅的书法艺术之路。具体而言，主要体现以下特色：

一、选帖严谨，版本从优

本套丛书遴选了历代碑帖的各种书体，上起先秦篆书《石鼓文》，下至明清王铎行草书等，这些法帖经受了历史的考验，是公认的经典之作，足以从中取法。但这些法帖在流传的过程中，常常出现多种版本，各版本之间或多或少会存在差异，对于初学者而言，版本的鉴别与选择并非易事。本套丛书对碑帖的各种版本作了充分细致的比较，从中选择了保存完好、字迹清晰的版本，尽可能还原出碑帖的形神风韵。

二、原帖精印，例字放大

尽管我们认为学习经典重在临习原碑原帖，但相当多的经典法帖，或因捶拓磨损变形，或因原字过小难辨，给初期临习带来困难。为此，本套丛书在精印原帖的同时，选取原帖最具代表性的例字予以放大还原成墨迹，或用名家临本，与原帖进行对照，方便读者对字体细节的深入研究与临习。

三、释文完整，指导精准

各册对原帖用简化汉字进行标识，方便读者识读法帖的内容，了解其背景，这对深研书法本身有很大帮助。同时，笔法是书法的核心技术，赵孟頫曾说："书法以用笔为上，而结字亦须用工，盖结字因时而传，用笔千古不易。"因此对诸帖用笔之法作精要分析，揭示其规律，以期帮助读者掌握要点。

俗话说"曲不离口，拳不离手"，临习书法亦同此理。不在多讲多说，重在多写多练。本套丛书从以上各方面为读者提供了帮助，相信有心者藉此对经典法帖能登堂入室，举一反三，增长书艺。

唐故左街僧录。内供奉。三教谈论。引驾大德。安国寺上座。赐紫。

唐故左街僧錄內
供表一教談論
引駕大德安
國寺上座賜紫

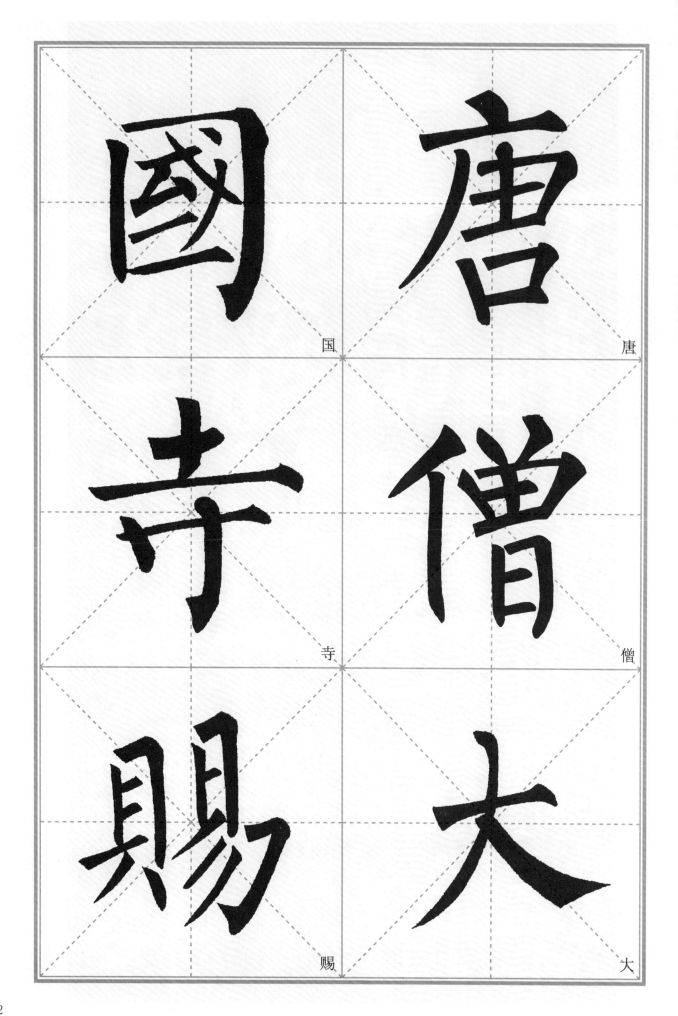

国

寺

赐

唐

僧

大

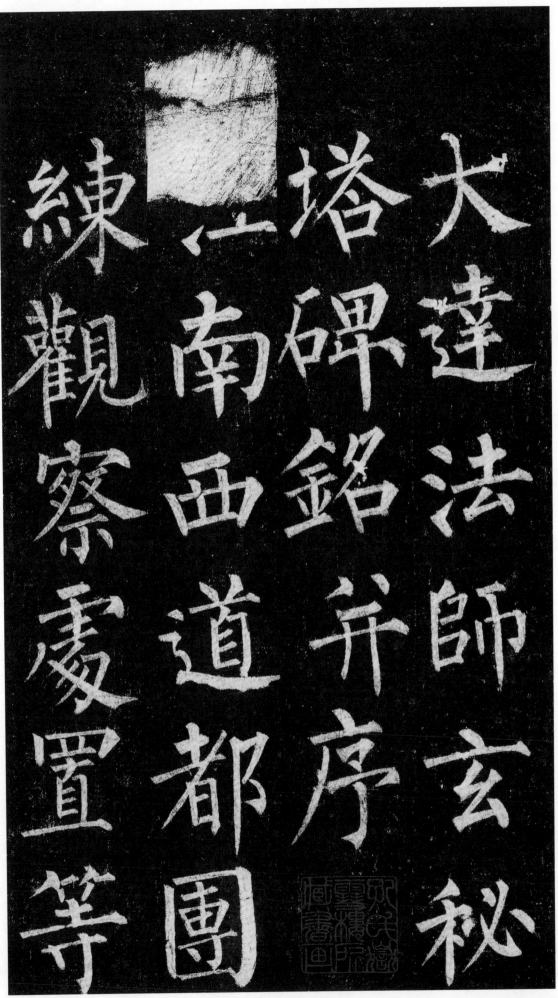

大达法师玄秘塔碑铭并序。江南西道都团练。观察虔（处）置等

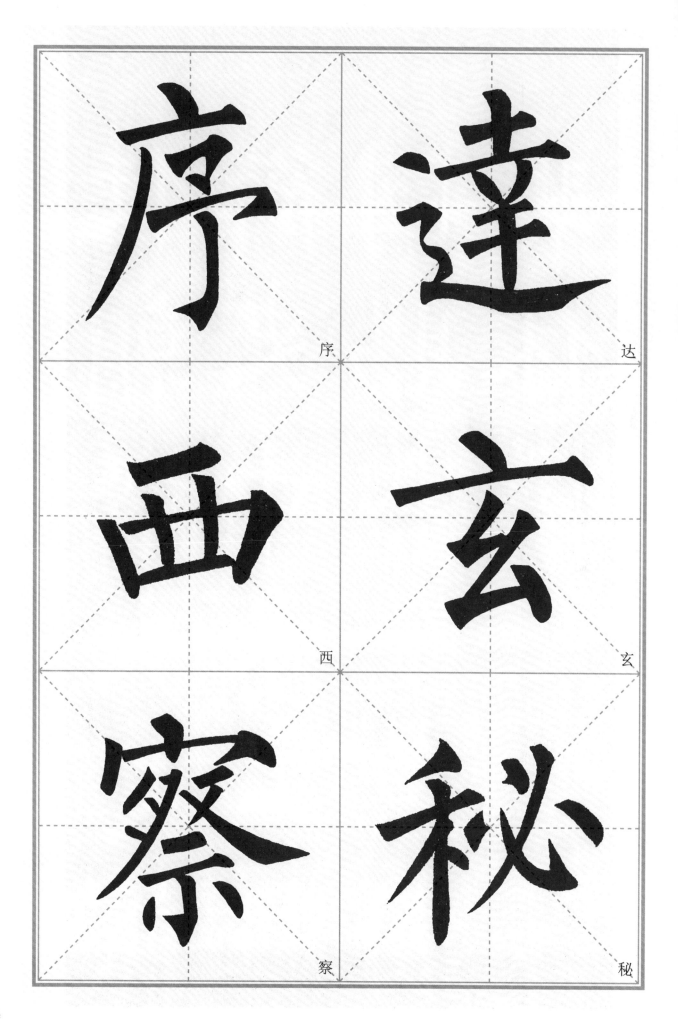

序

达

西

玄

察

秘

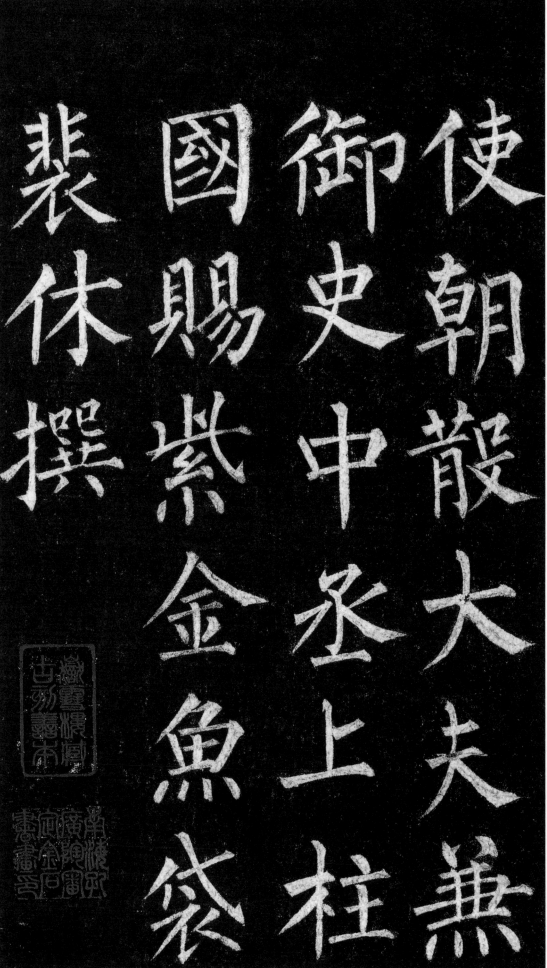

使。
朝散大夫。兼御史中丞。上柱国。赐紫金鱼袋裴休撰。

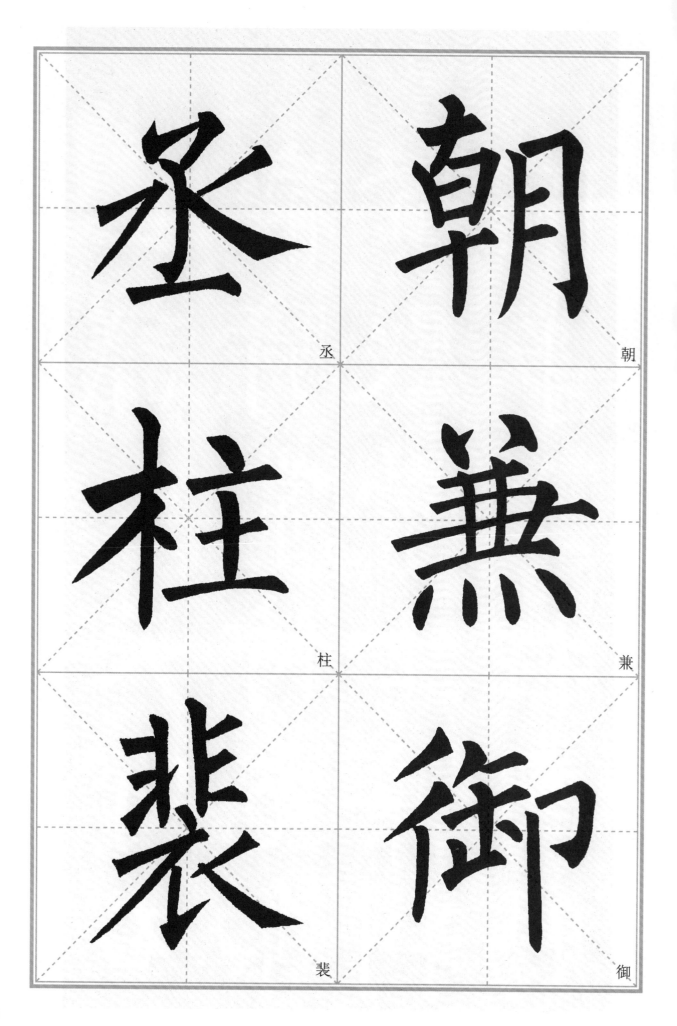

丞　朝

柱　兼

裴　御

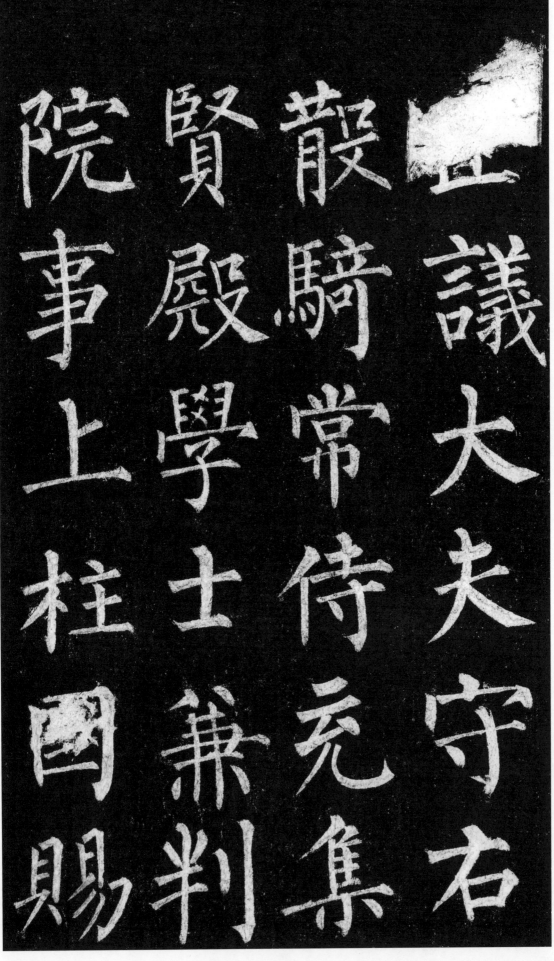

正议大夫。守右散骑常侍。充集贤殿学士。兼判院事。上柱国。赐

學 常

院 充

事 集

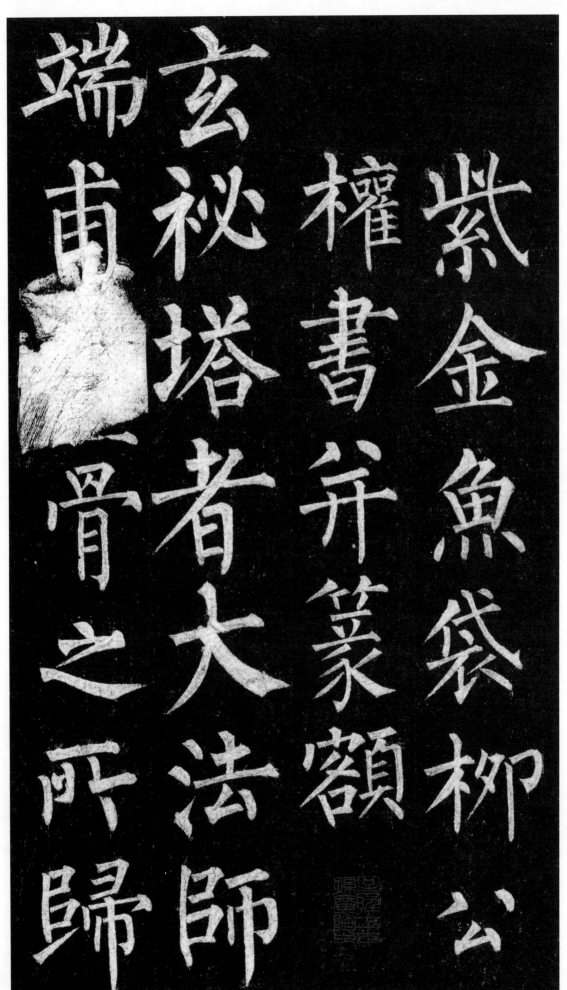

紫金鱼袋柳公权书并篆额。玄秘塔者。大法师端甫灵骨之所归

紫金鱼袋柳公
权书并篆额
玄秘塔者大法师
端甫灵骨之所归

公　紫

书　金

端　柳

也。於戲（於戏／呜呼）。为丈夫者。在家则张仁义礼乐。辅天子以扶世导俗。出家则运

也
於
戲
爲
丈
夫
者

在
家
則
張
仁
義
禮

樂
輔
天
子
以
扶

世
導
俗
出
家
則
運

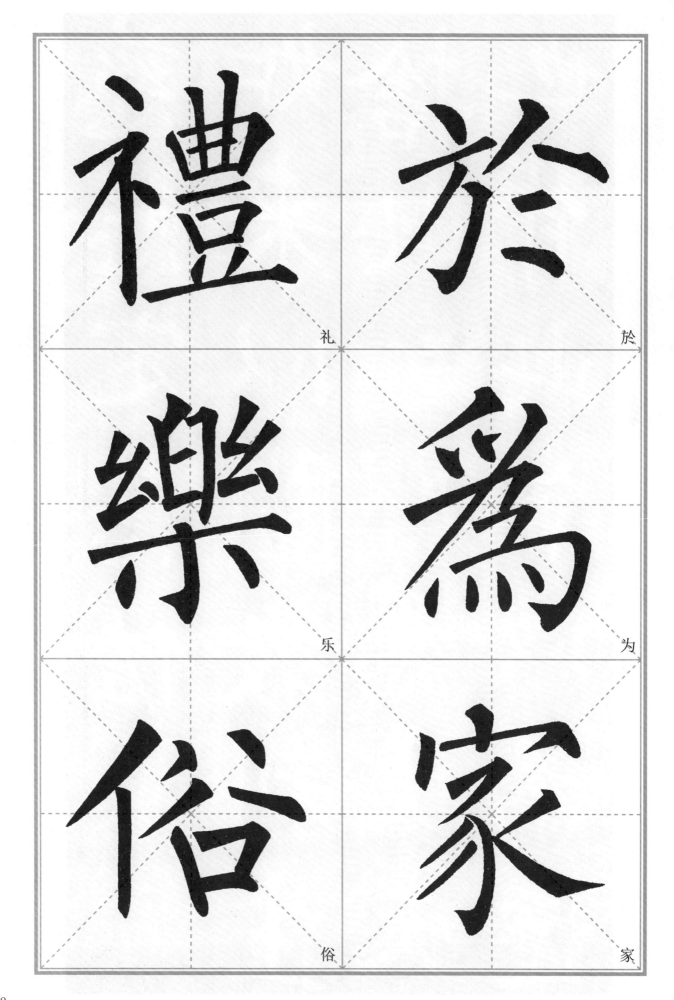

礼　　於

乐　　为

俗　　家

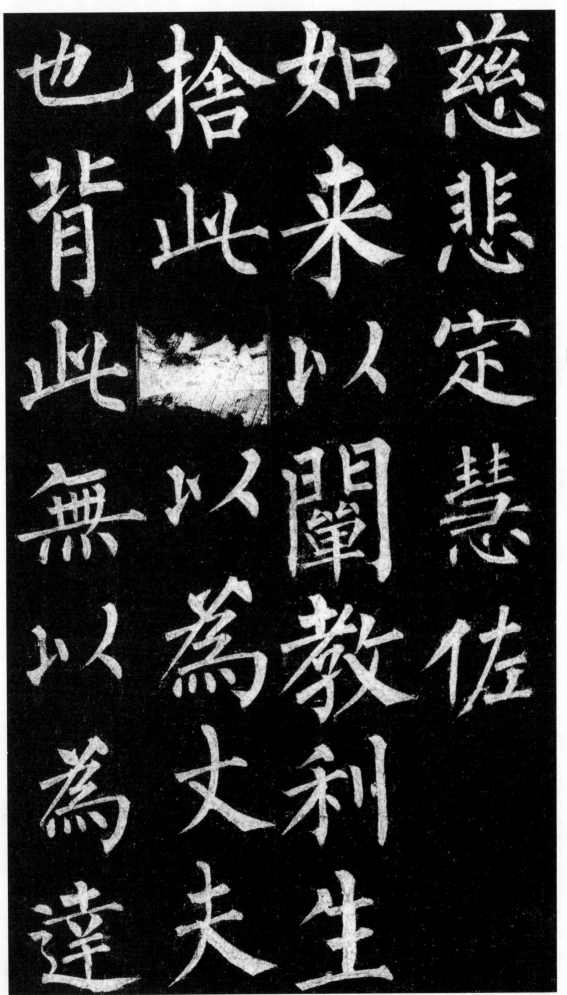

慈悲定慧。佐如来以阐教利生。舍此旡以為（为）丈夫也。背此无以為（为）达

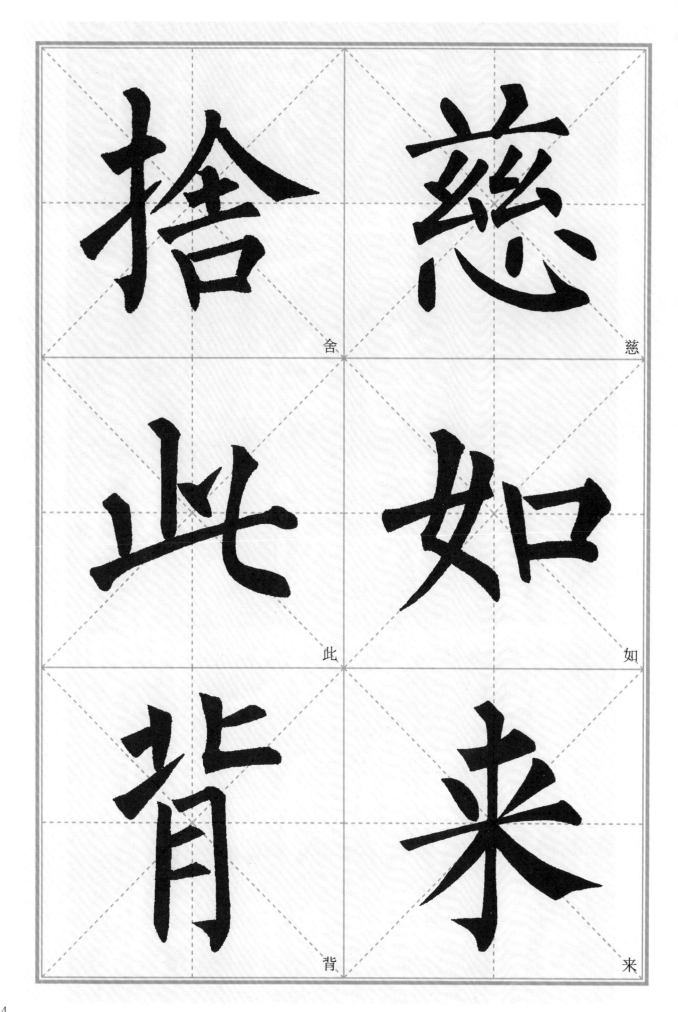

舍 慈

此 如

背 来

張氏夫人夢梵僧謂

氏世為秦人初母

家之雄乎天水趙

道也和尚其出

道也。和尚其出家之雄乎。天水赵氏世为（为）秦人。初。母张夫人梦梵僧谓

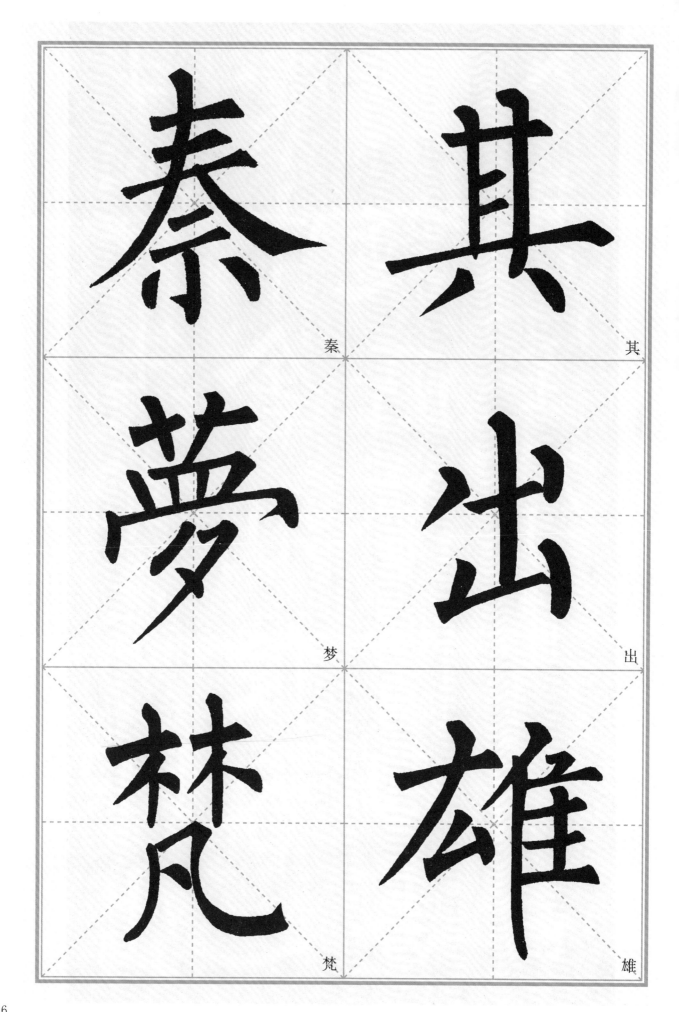

秦

其

夢

出

梵

雄

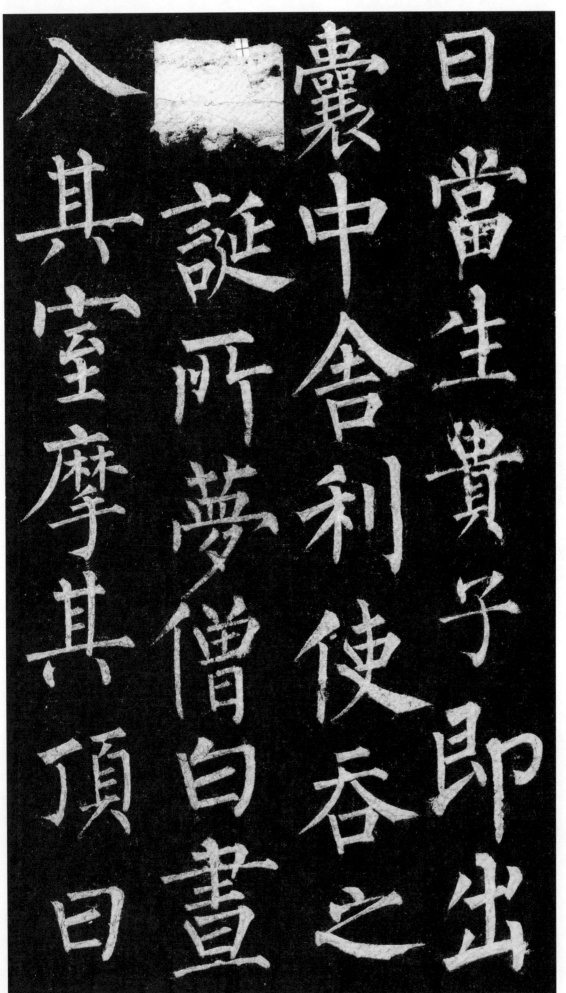

曰。当生贵子。即出囊中舍利使吞之。[及]诞。所梦僧白昼入其室。摩其顶曰。

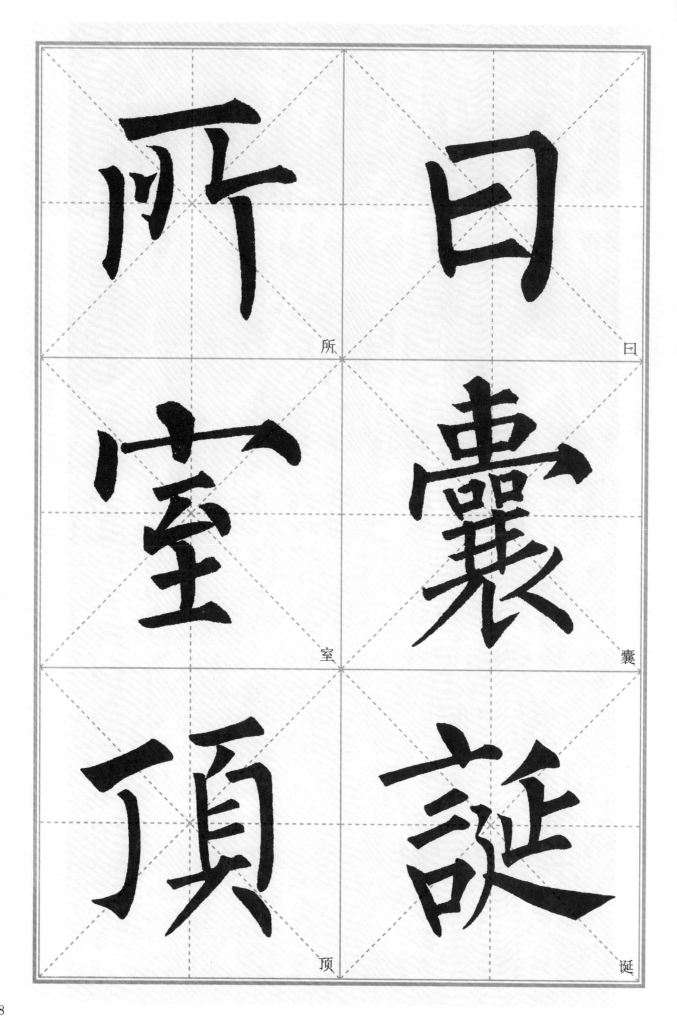

所

曰

室

囊

頂

誕

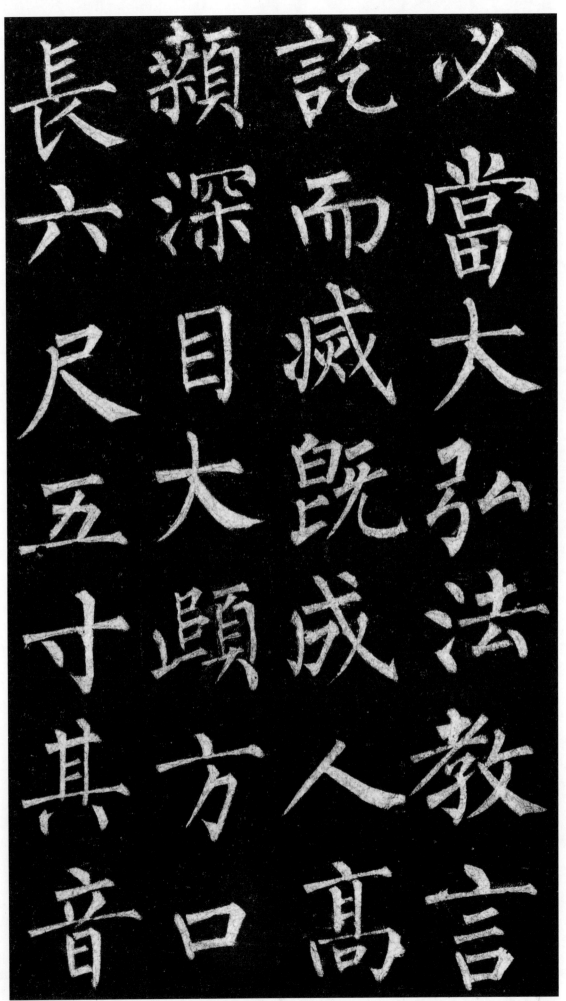

長�詑必
六深而當
尺目臧大
五大旣弘
寸頤成法
其方人敎
音口高言

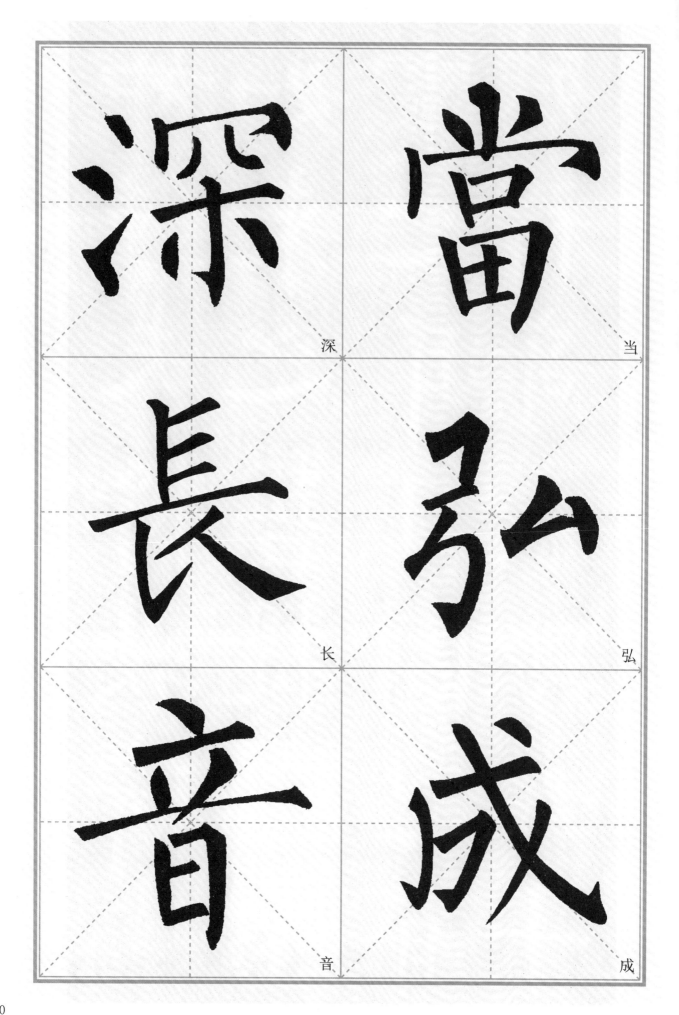

深

當

長

弘

音

成

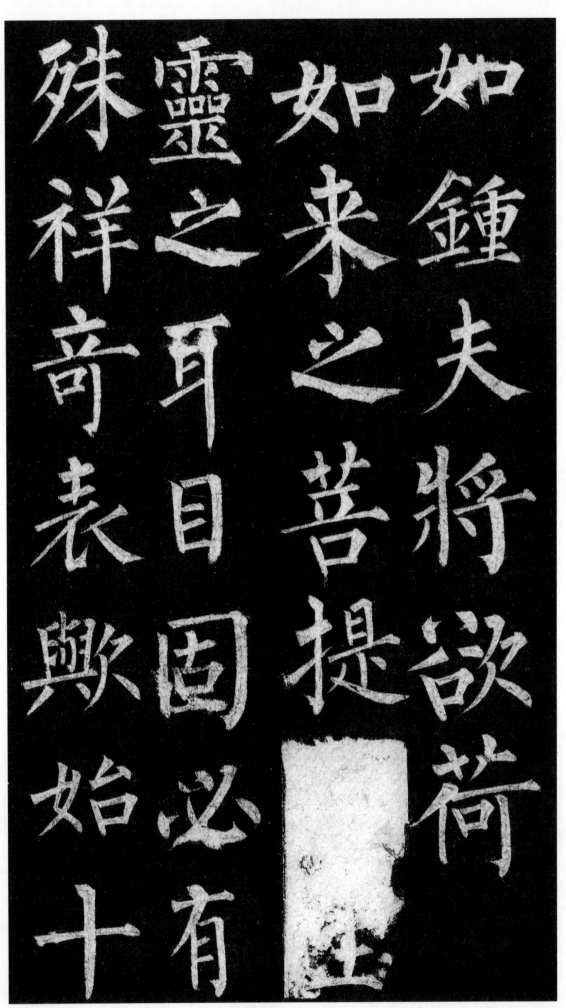

如钟。夫将欲荷如来之菩提。闾生灵之耳目。固必有殊祥奇表欤。始十

殊靈如如
祥之来鍾
奇耳之夫
表目菩將
歟固提欲
始必固荷

十有

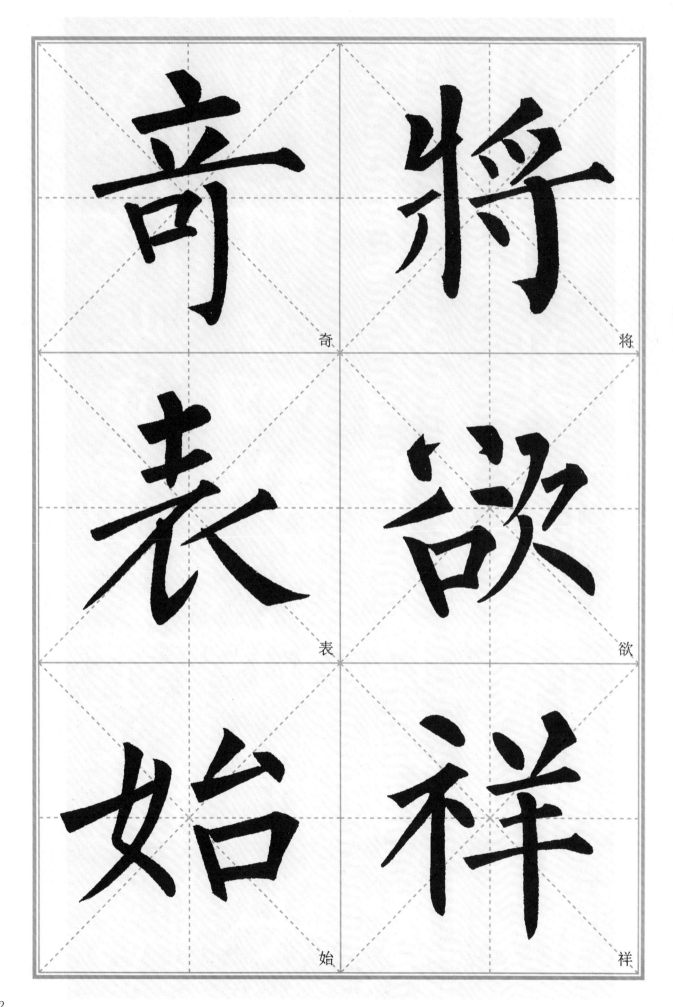

奇　将

表　欲

始　祥

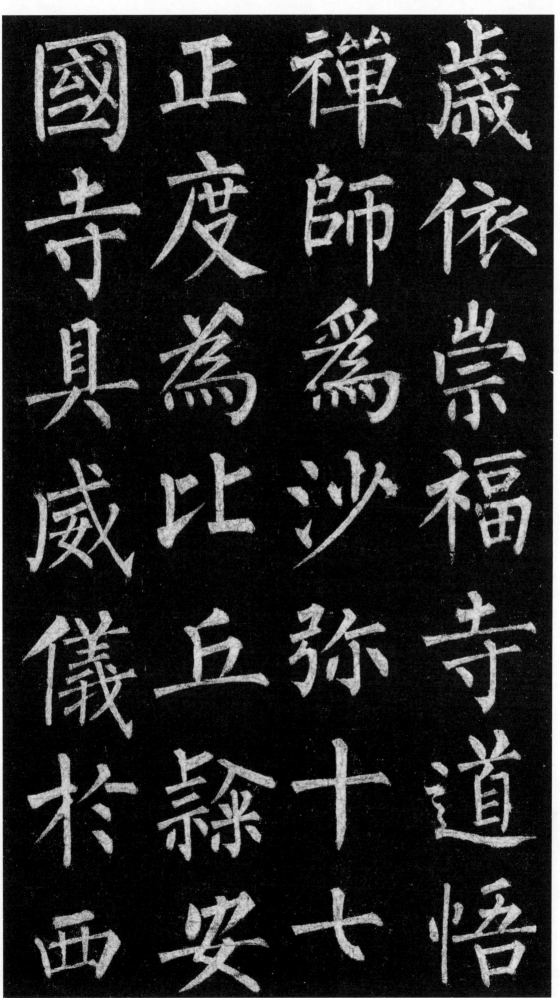

岁。依崇福寺道悟禅师为沙弥。十七。正度为（为）比丘。隶安国寺。具威仪於西

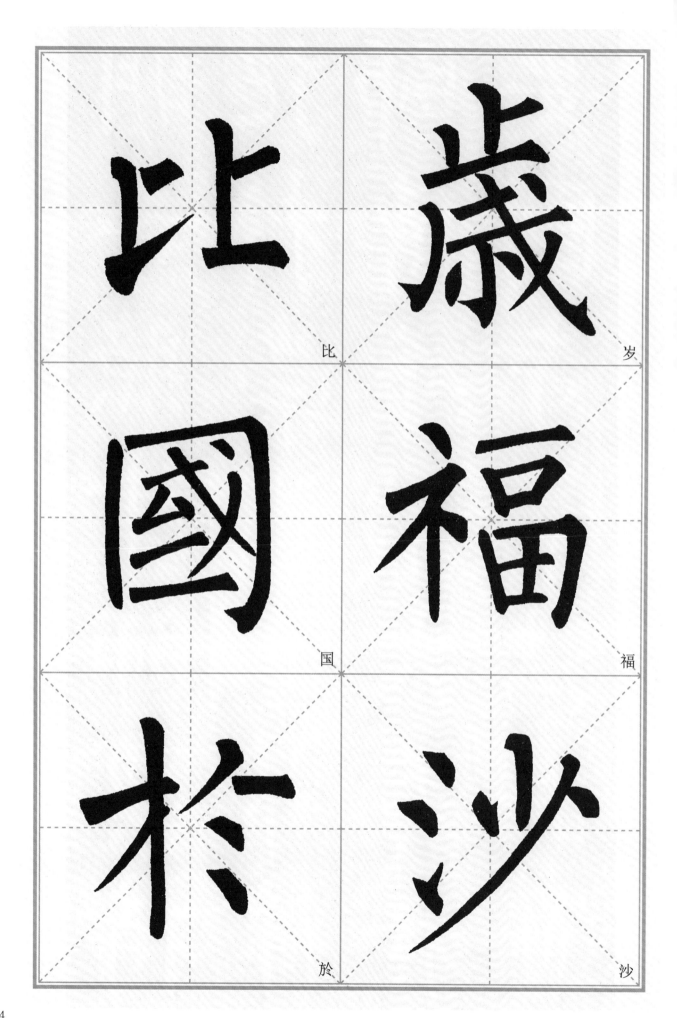

比　岁
国　福
於　沙

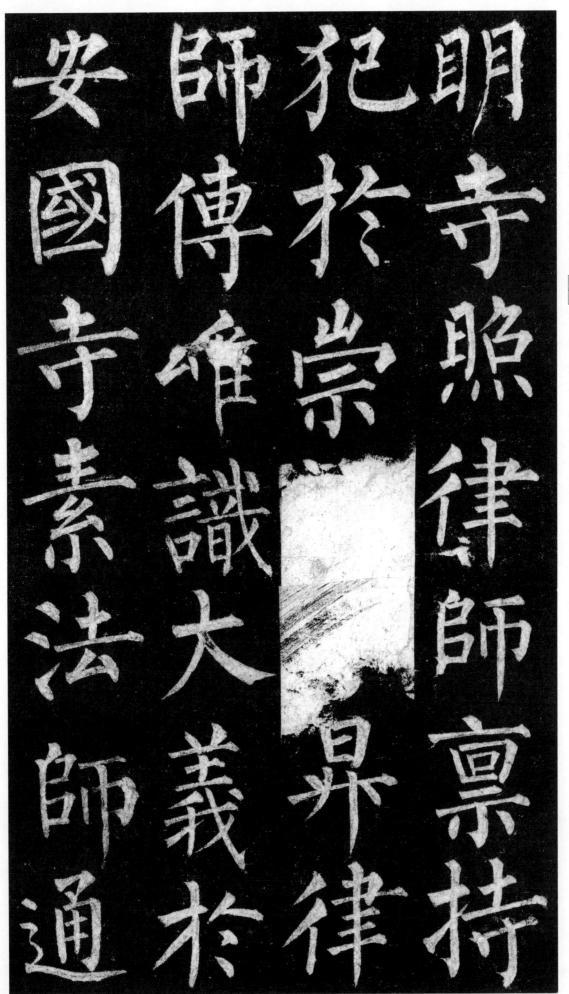

明寺照律师。禀持犯於崇福寺昇（升）律师。传唯识大义於安国寺素法师。通

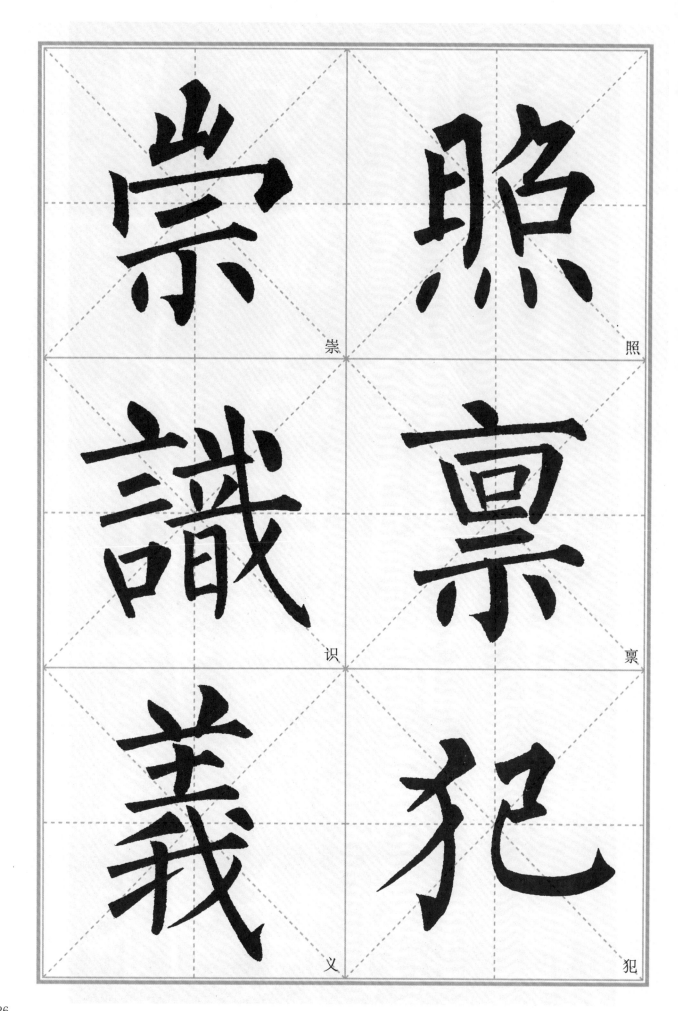

崇　照

識　稟

義　犯

器僧寺涅
使以崟槃
吞 舍法大
之利師旨
且滿復於
目琉夢福
三璃梵林

涅槃大旨於福林寺崟法师。复梦梵僧以舍利满琉璃器。使吞之。且曰。三

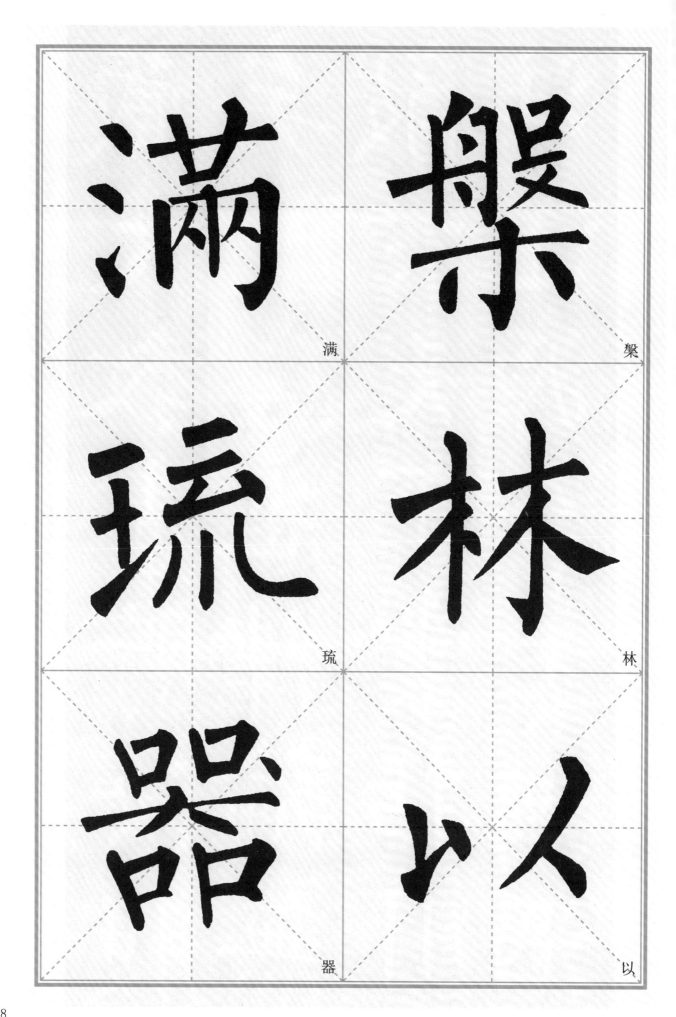

満

槃

琉

林

器

以

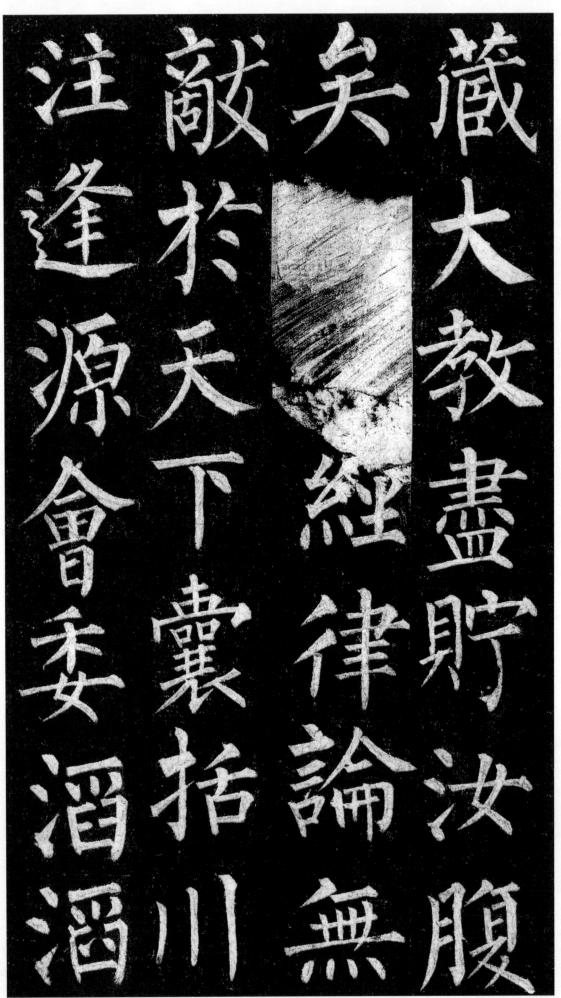

藏大教尽贮汝腹矣。<u>自</u><u>是</u>经律论无敌於天下。囊括川注。逢源会委。滔滔

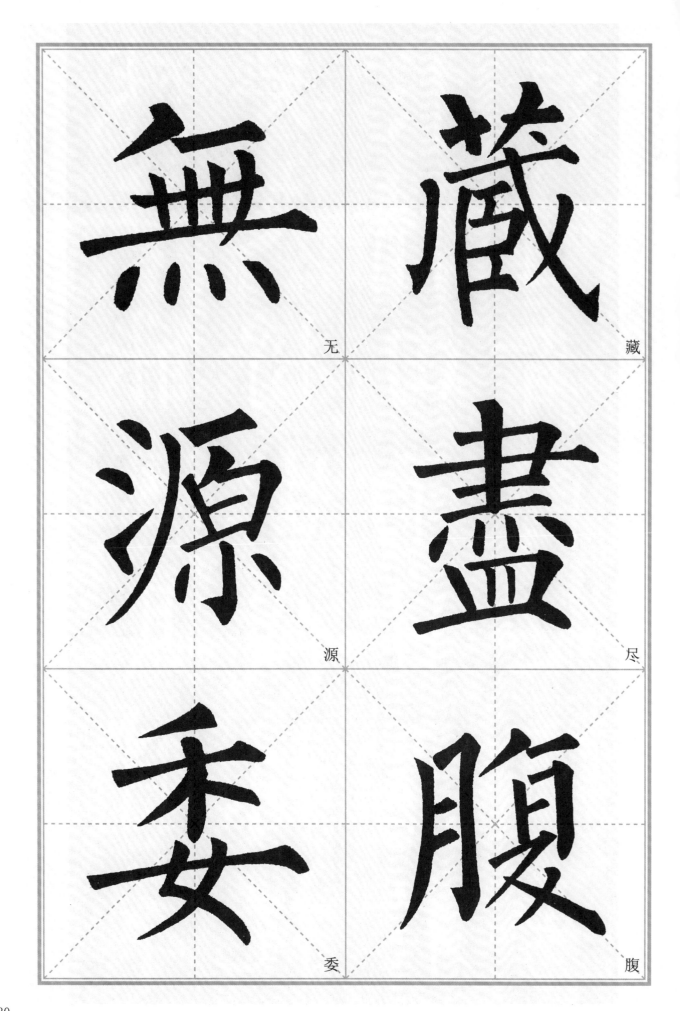

无　藏

源　尽

委　腹

然莫能濟其畔岸矣

法　於　矣　然
種　情　夫
者　田　將　能
固　雨　欲　濟
必　甘　伐　其
有　露　株　畔
勇　於　杭　岸

31

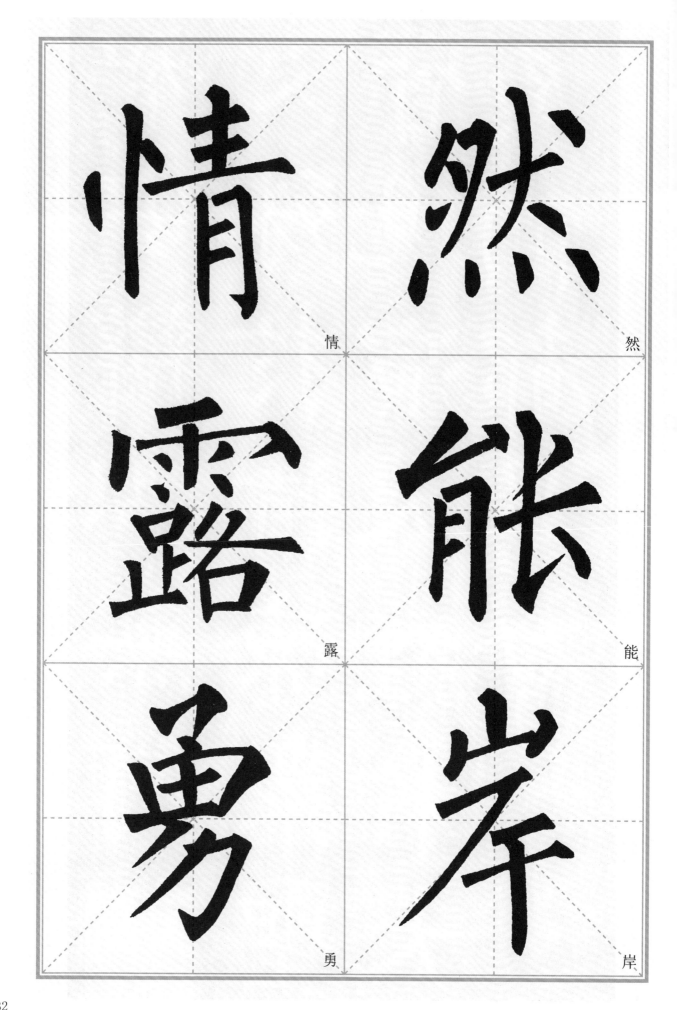

情　然

露　能

勇　岸

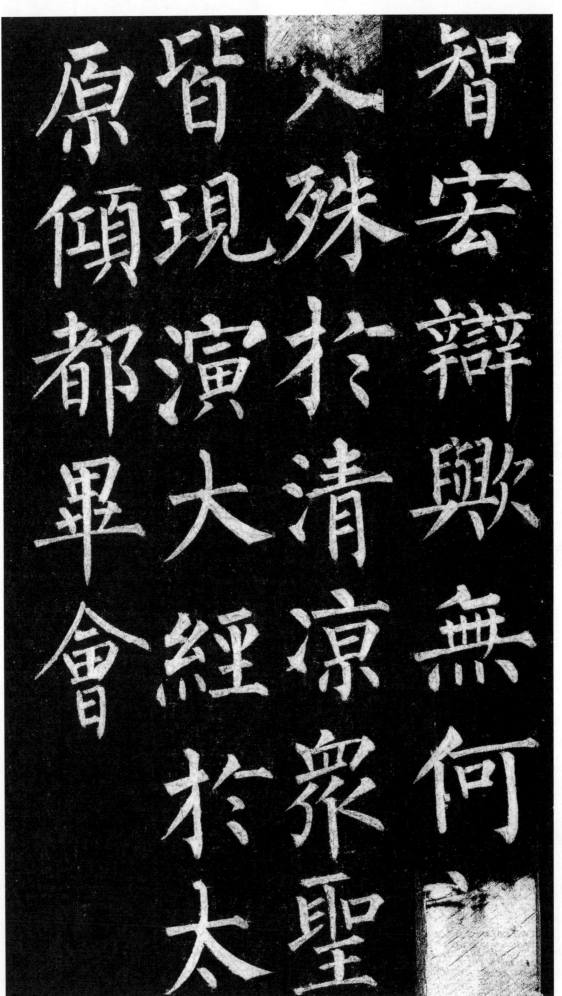

原皆殳智
傾現殊宏
都演扵辯
畢大清歟
會經凉無
　扵眾何
　太聖

智宏辩�… 无何。 阘文殊於清凉。 众圣皆现。 演大经於太原。 倾都毕会。

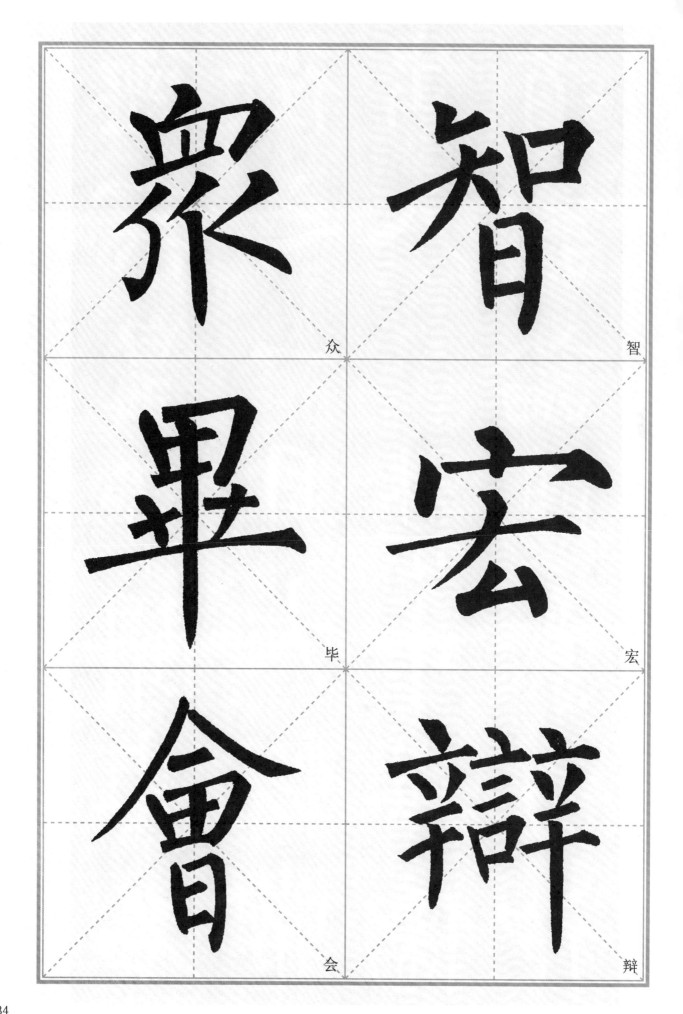

众

智

毕

宏

会

辩

德宗皇帝聞其名徵之一見大悅常出入禁中與儒道議論賜紫方袍

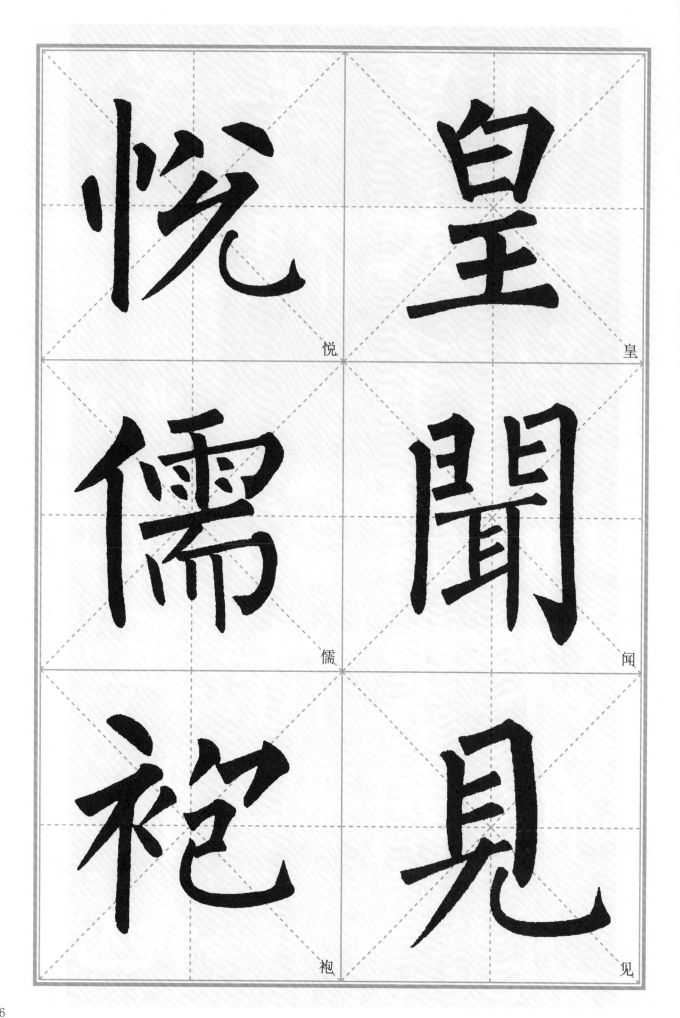

悦　皇
儒　聞
袍　見

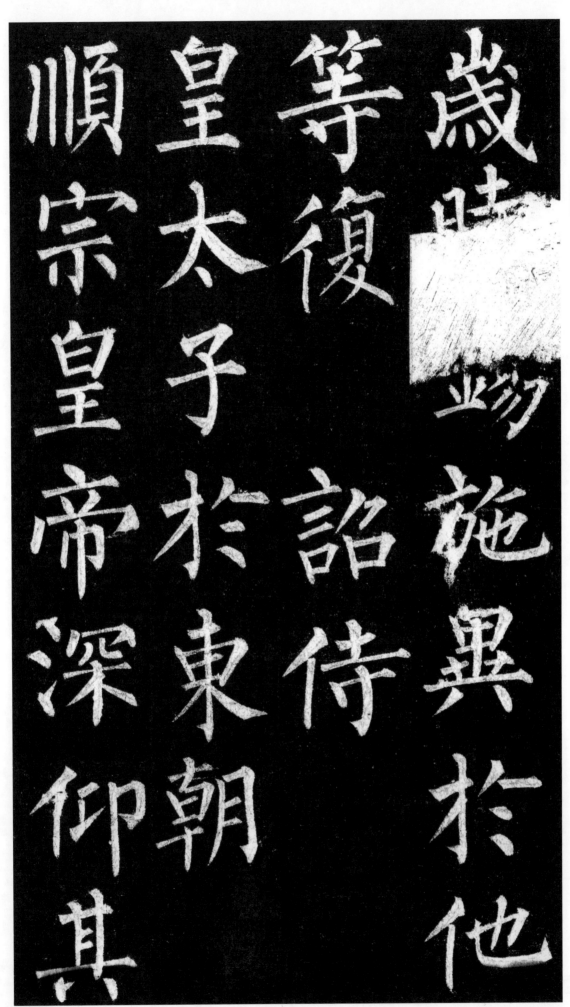

歲（岁）時錫施。異（异）於他等。復诏侍皇太子於东朝。顺宗皇帝深仰其

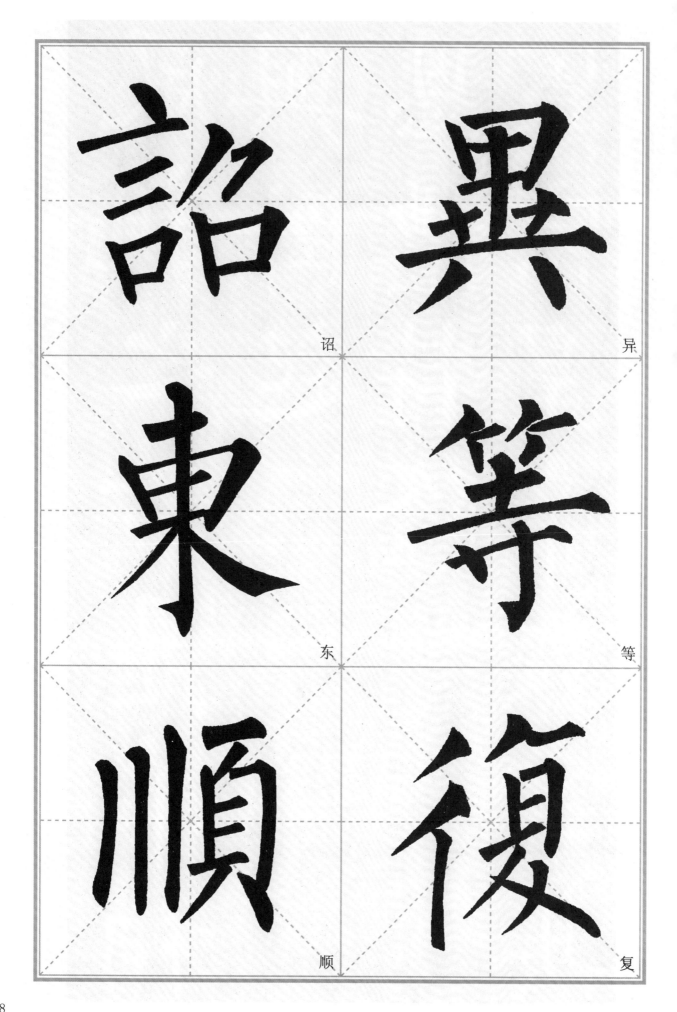

詔

異

東

等

順

復

風親之若昆弟相

與臥起

恩禮特隆

憲宗皇帝龔幸其

風。亲之若昆弟。相与卧起。恩礼特隆。宪宗皇帝数幸其

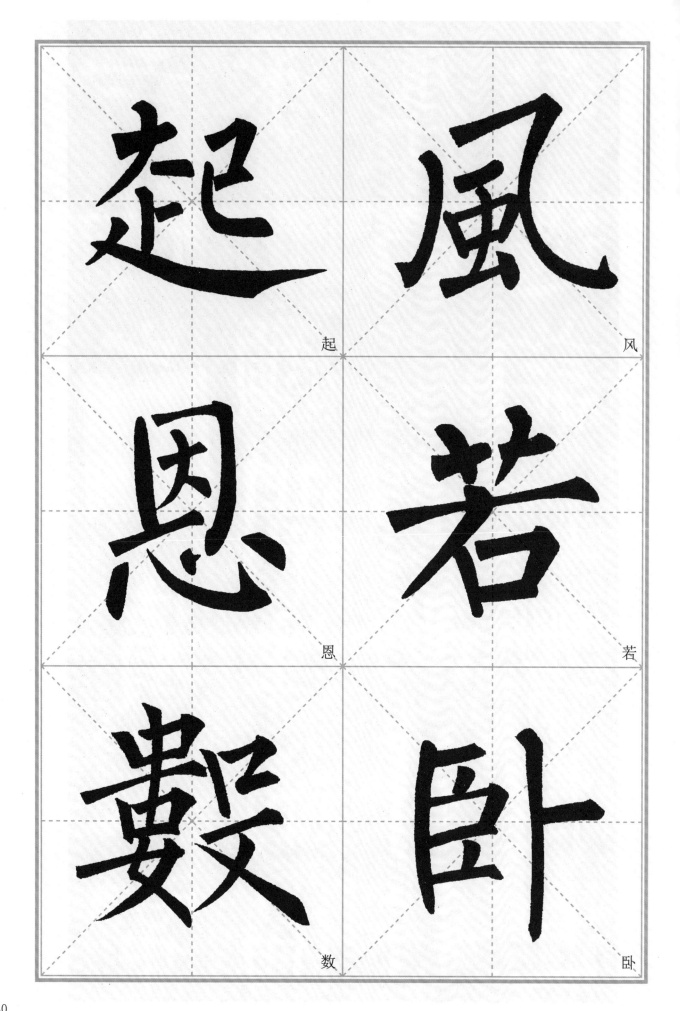

起

风

恩

若

数

卧

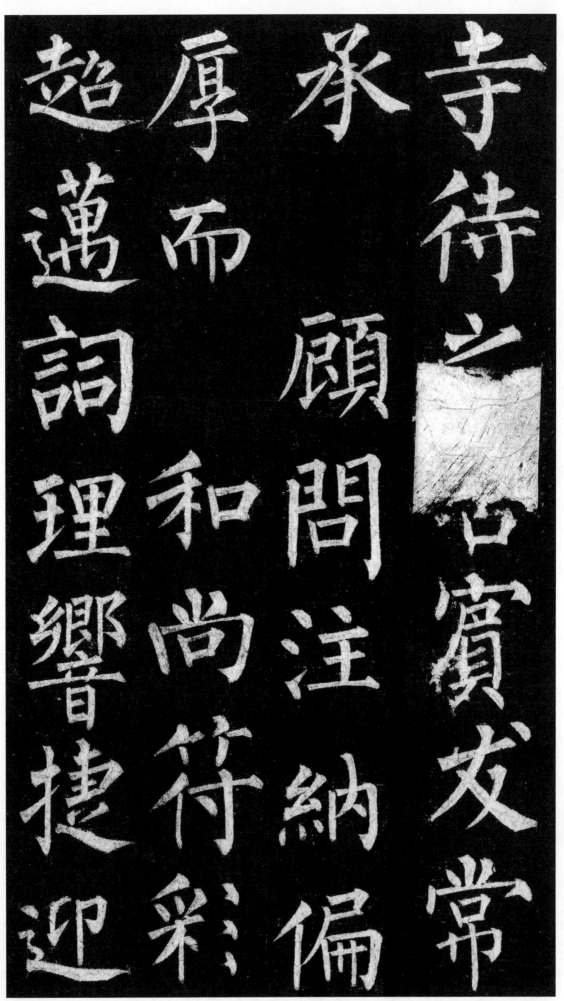

寺。待之若賓（賓）友。常承顧問。注納偏厚。而和尚符彩超邁。詞理响捷。迎

響　承

捷　厚

迎　彩

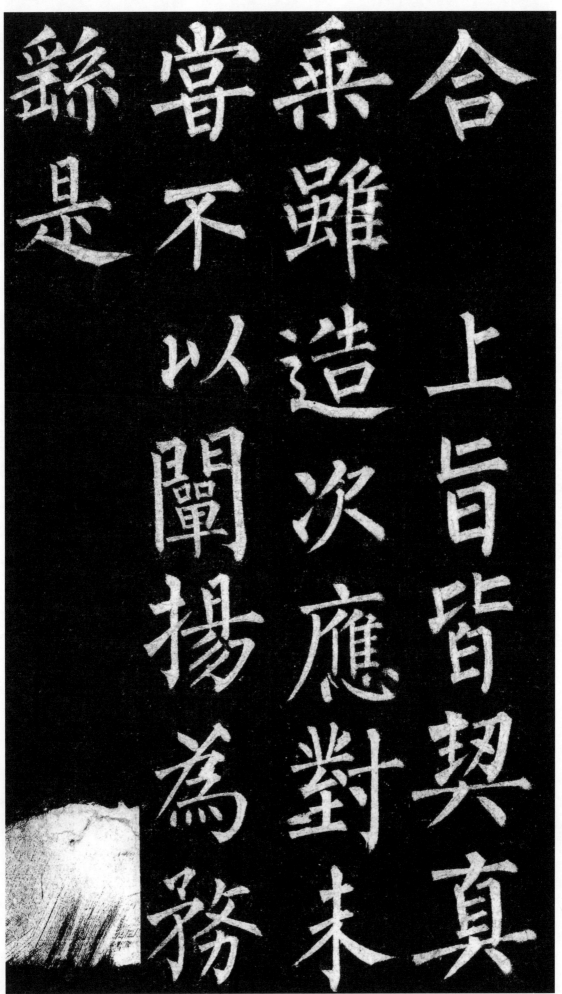

合上旨。皆契真乘（乘）。虽造次应对。未尝（尝）不以阐扬为（为）务。繇是

対

合

不

皆

是

真

44

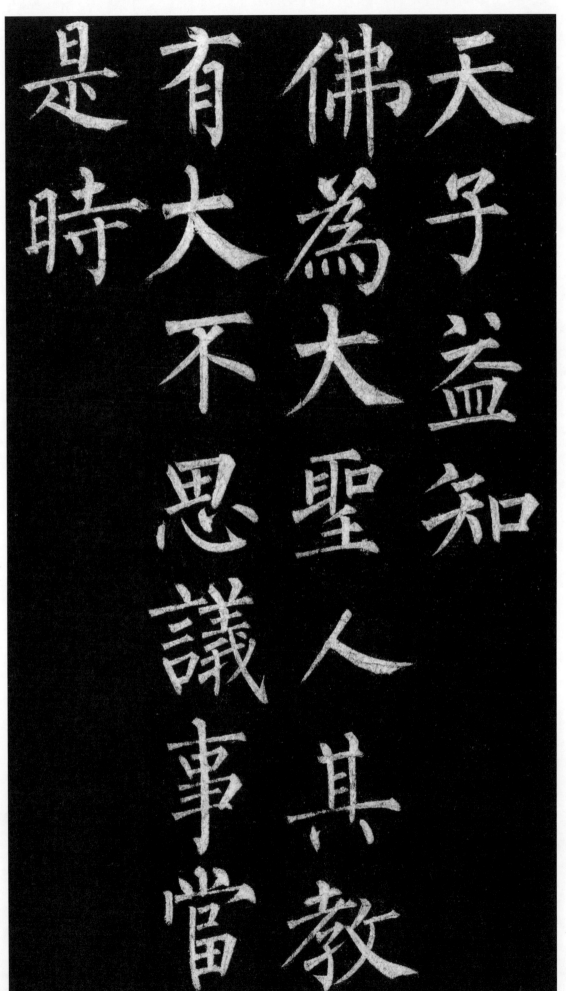

天子益知佛為（为）大圣人。其教有大不思议事。当是时。

45

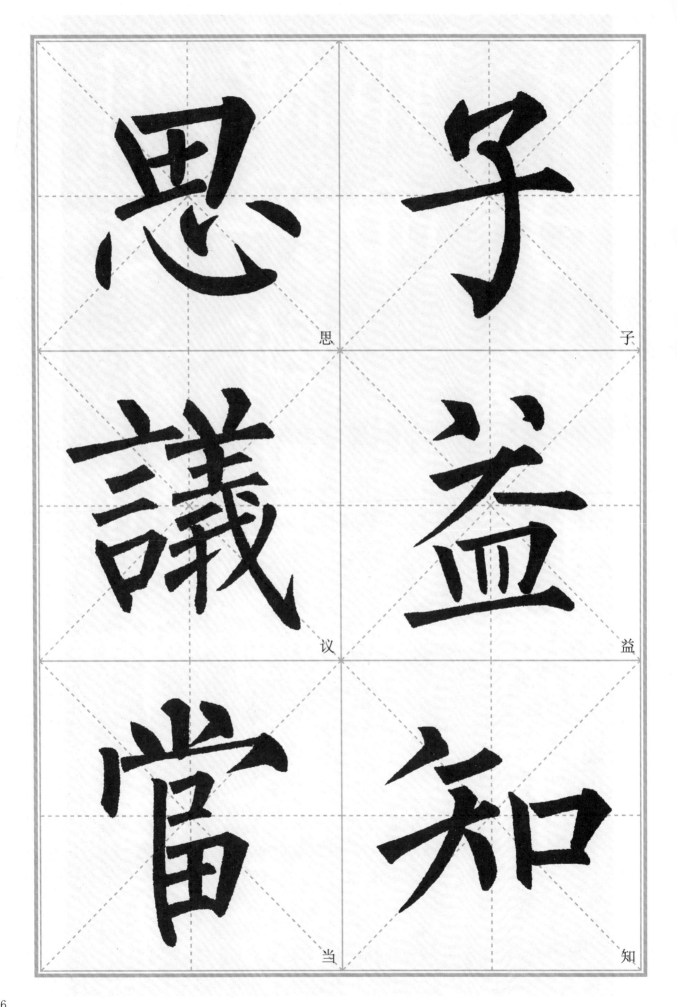

思　子

議　益

當　知

天郛縛朝
子而吳廷
端斡方
拱蜀削
無潞平
事蔡區
荡夏

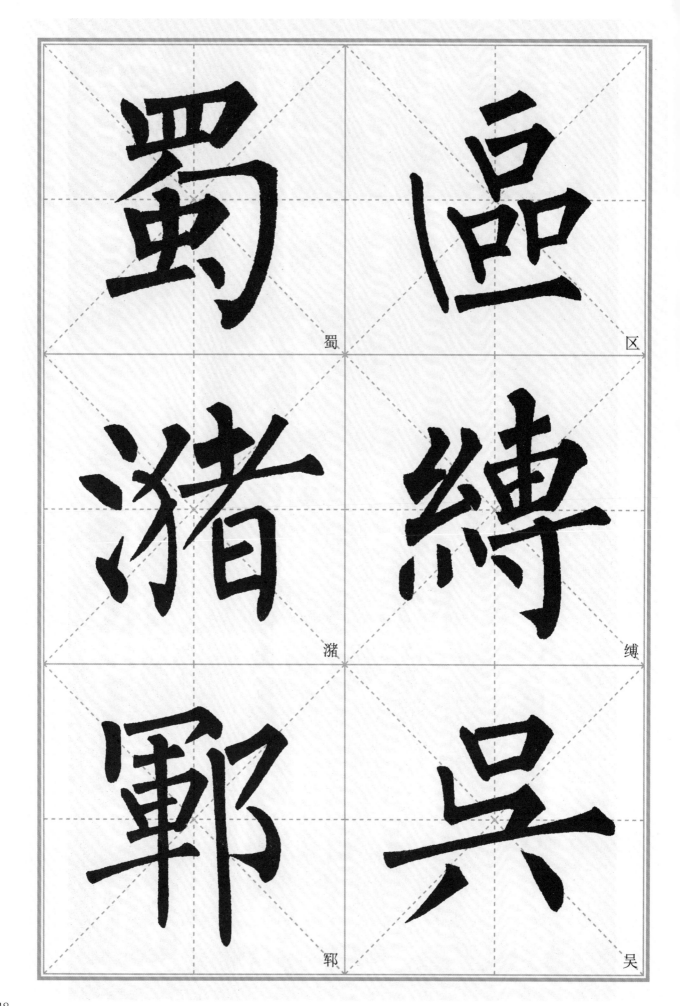

蜀　区

渚　縛

�　吳

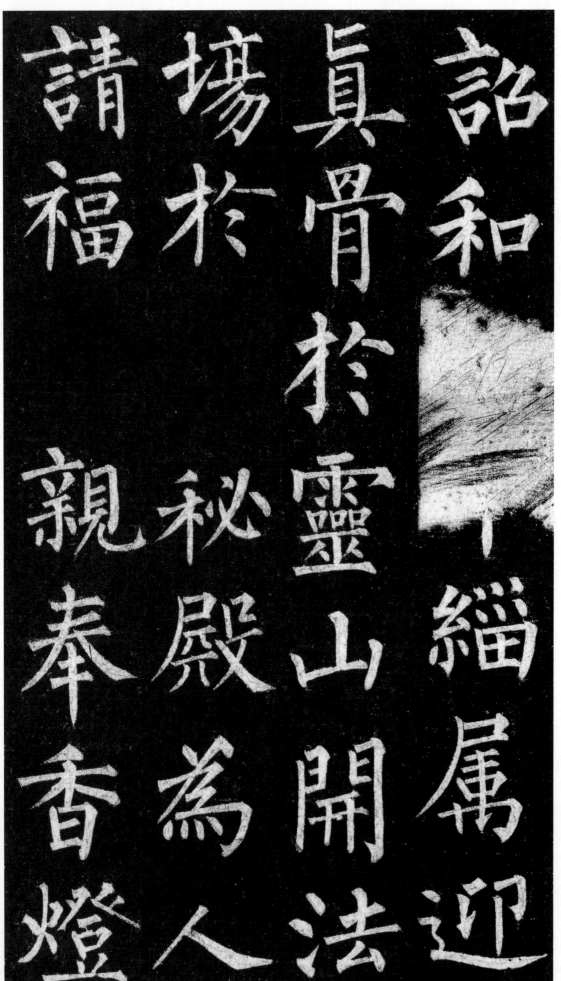

诏和尚[率]缁属迎真骨於灵山。开法场於秘殿。为（为）人请福。亲奉香灯。

詔和尚[率]緇屬迎真骨於靈山開法場於秘殿為人請福親奉香燈

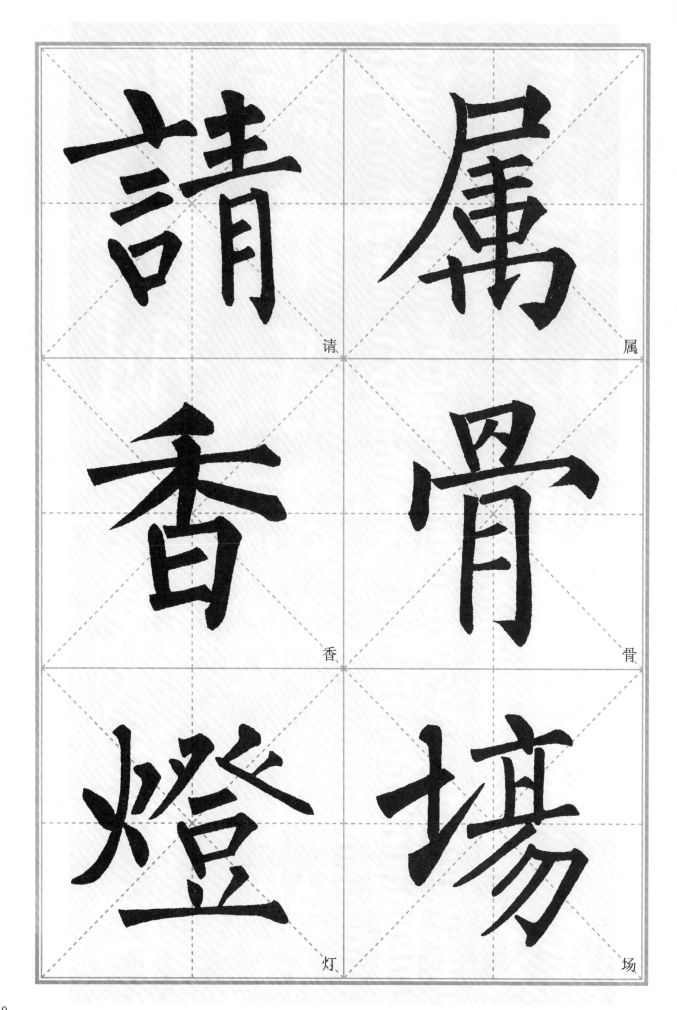

請　属

香　骨

燈　場

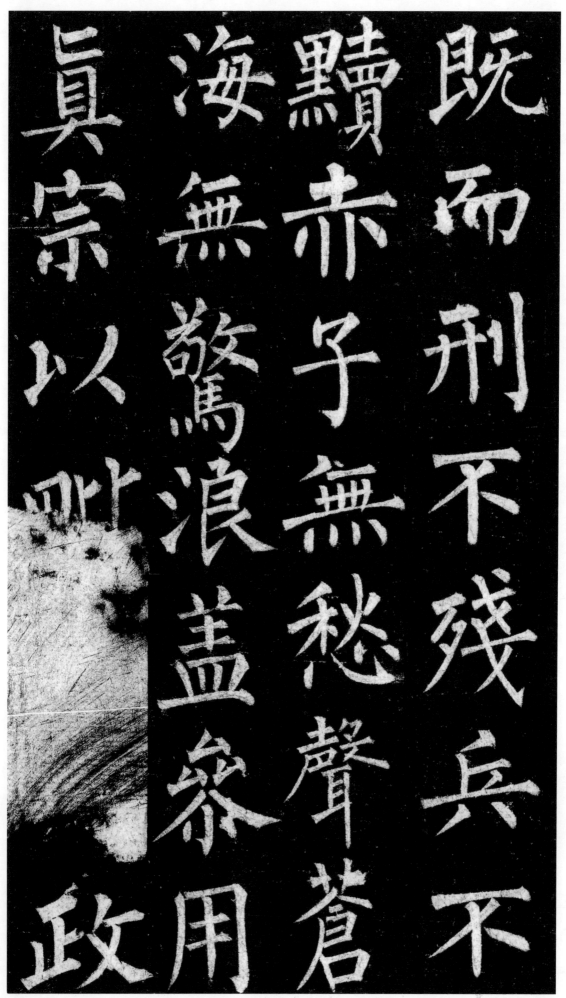

既而刑不残。兵不黩。赤子无愁声。苍（沧）海无惊浪。盖参用真宗以毗大政

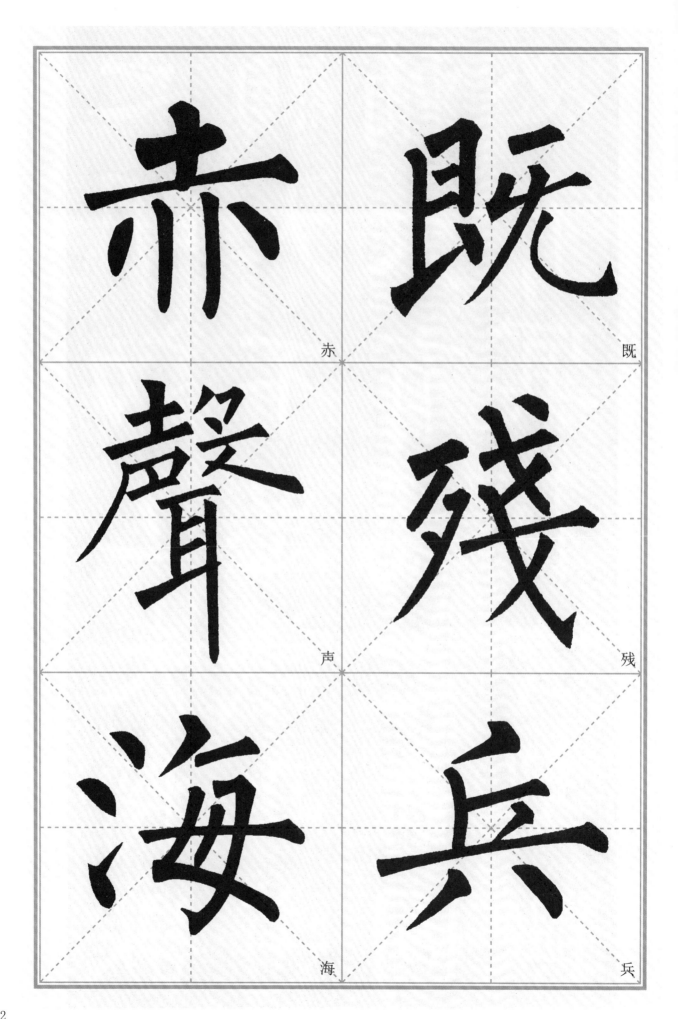

赤

既

聲

殘

海

兵

之明効也夫將欲

顯大不思議之道

輔大有為之君固

必有冥符玄契歟

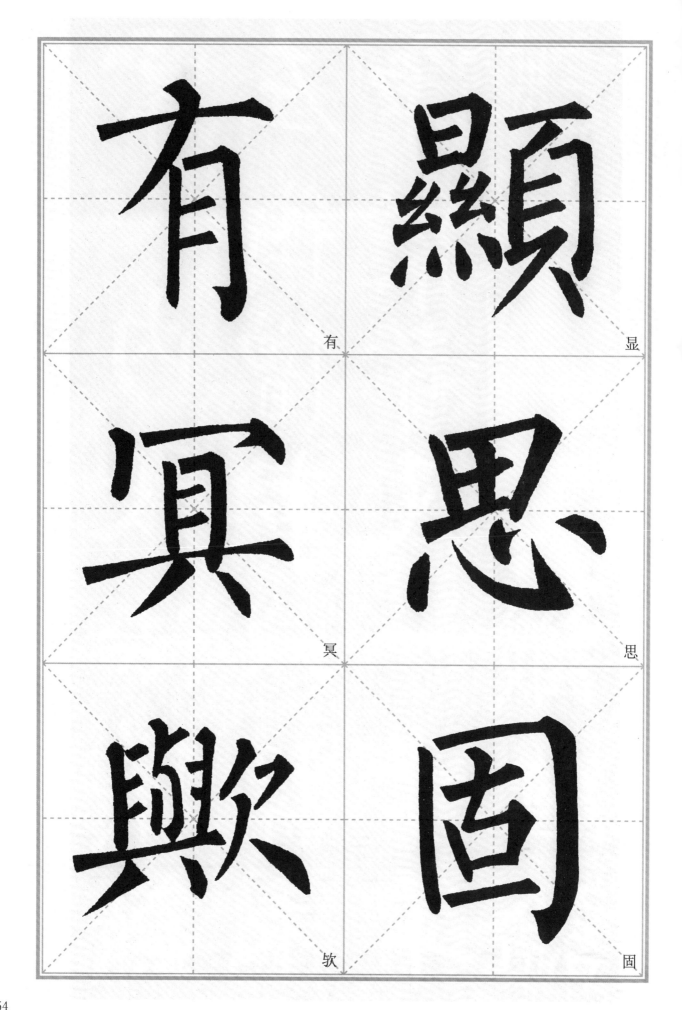

有　　顯

冥　　思

歟　　固

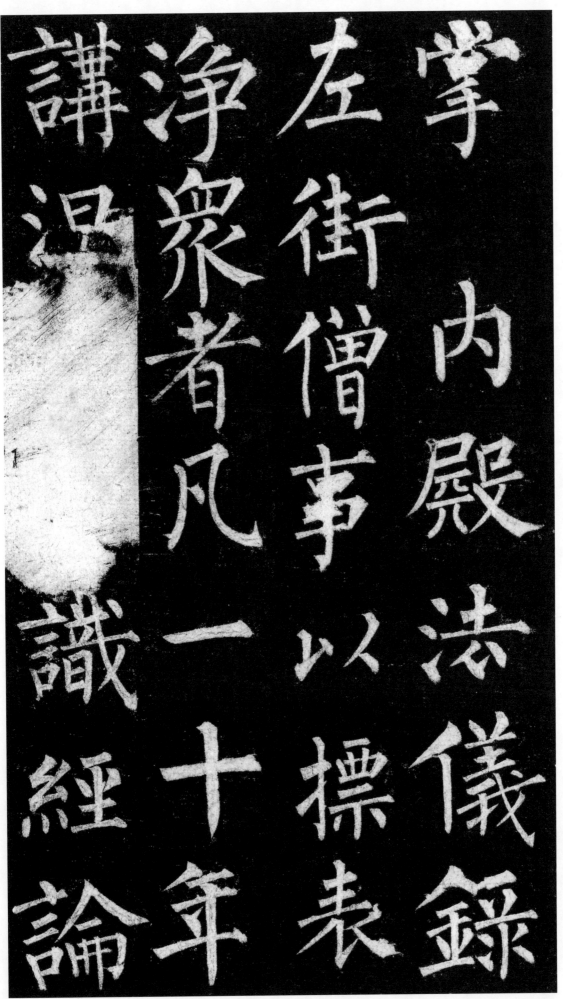

掌内殿法仪。录左街僧事。以标表净众者凡一十年。讲涅槃。惟识经论。

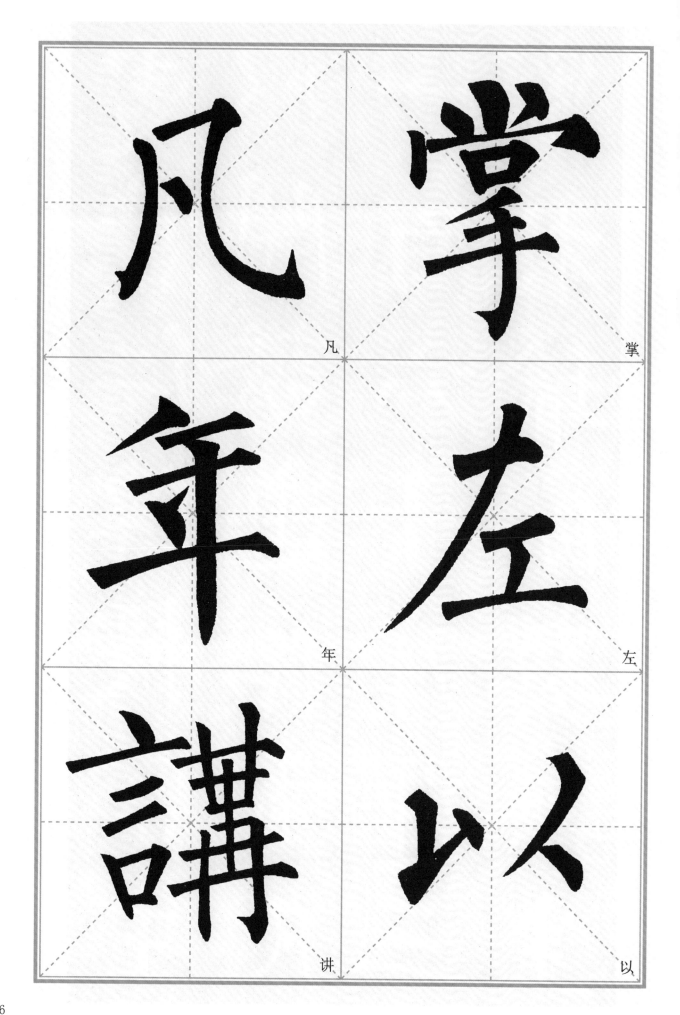

凡　掌

年　左

讲　以

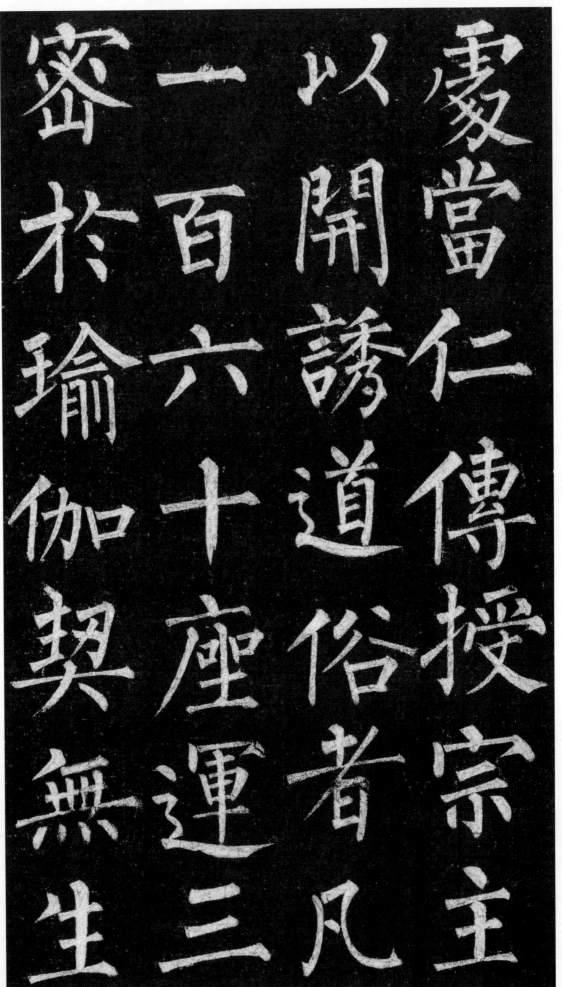

虞（处）当仁。传授宗主以开诱道俗者凡一百六十座。运三密於瑜伽。契无生

57

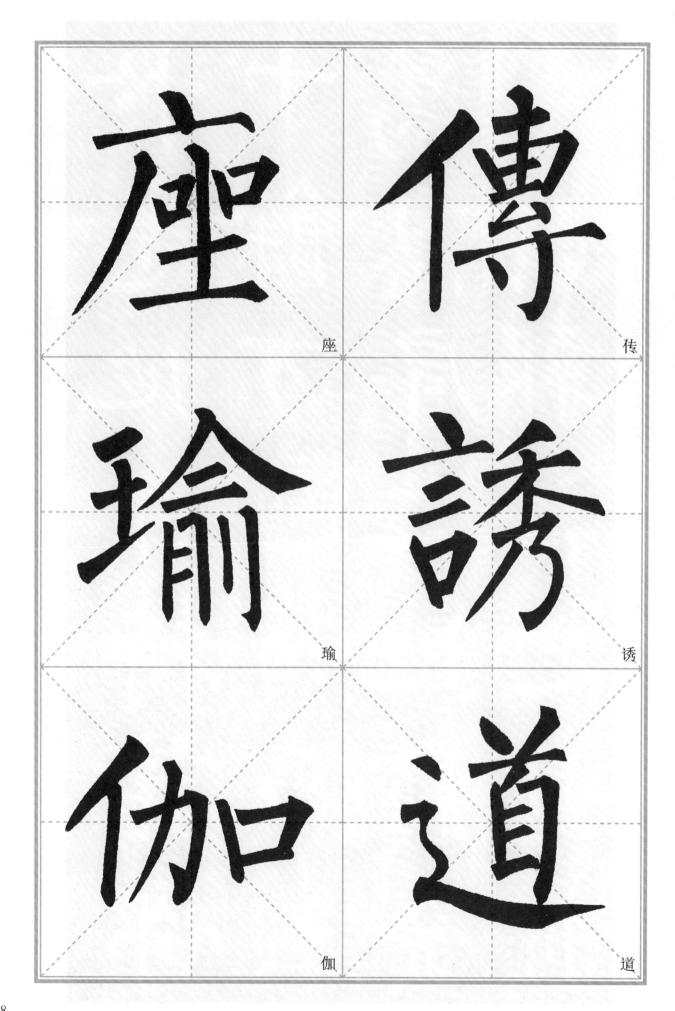

座　传
瑜　诱
伽　道

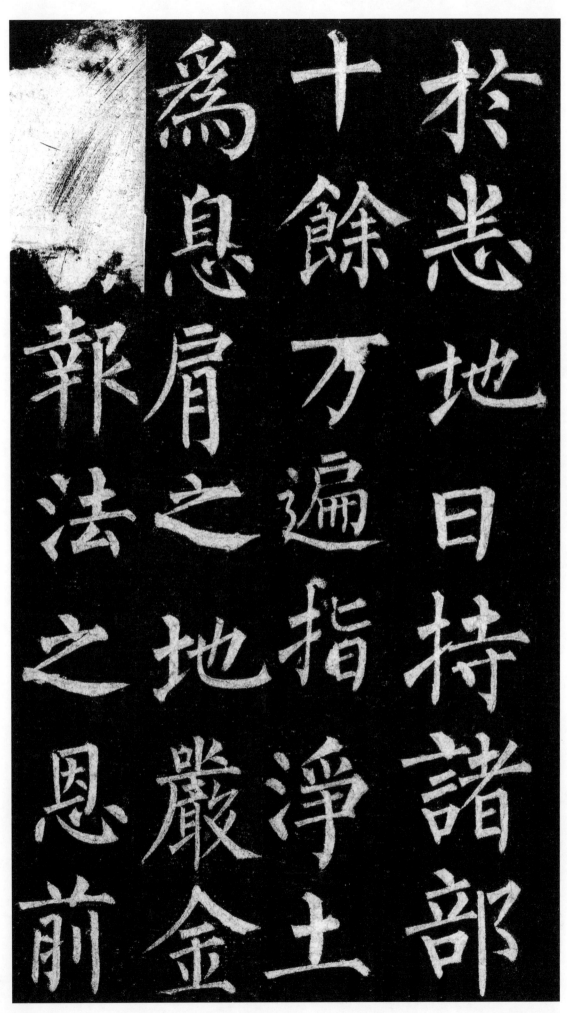

於悉地。日持诸部十余万遍。指净土为息肩之地。严金<u>经</u>为报法之恩。前

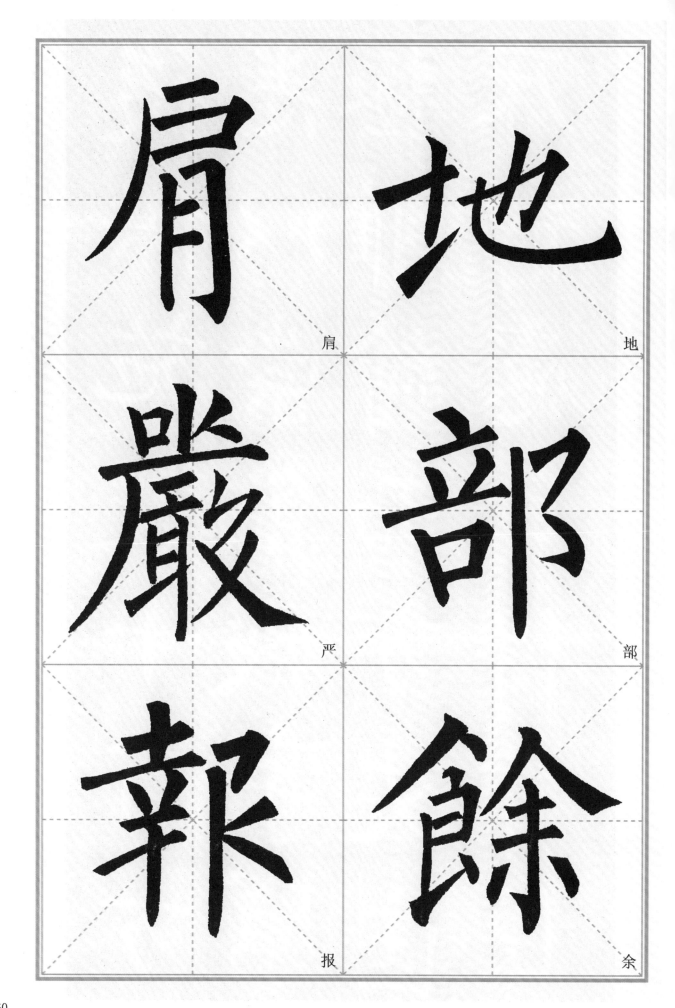

肩 地

严 部

报 余

床 極 悉 後
静 雕 以 供
愿 繪 崇 施
自 而 飾 數
得 方 殿 十
貴 丈 宇 百
臣 匡 窮 方

后供施数十百万。悉以崇饰殿宇。穷极雕绘。而方丈匡床。静虑自得。贵臣

极

数

雕

宇

静

穷

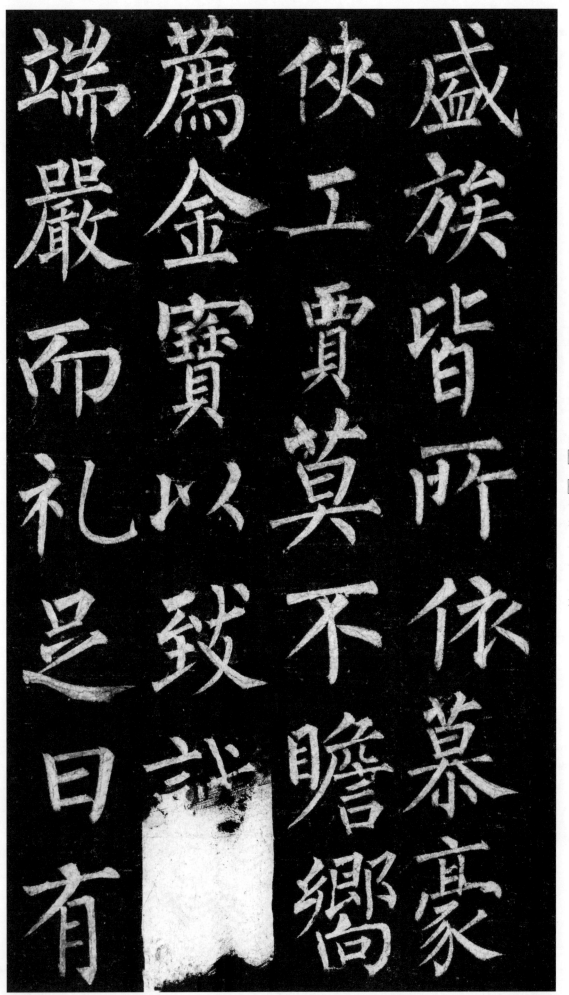

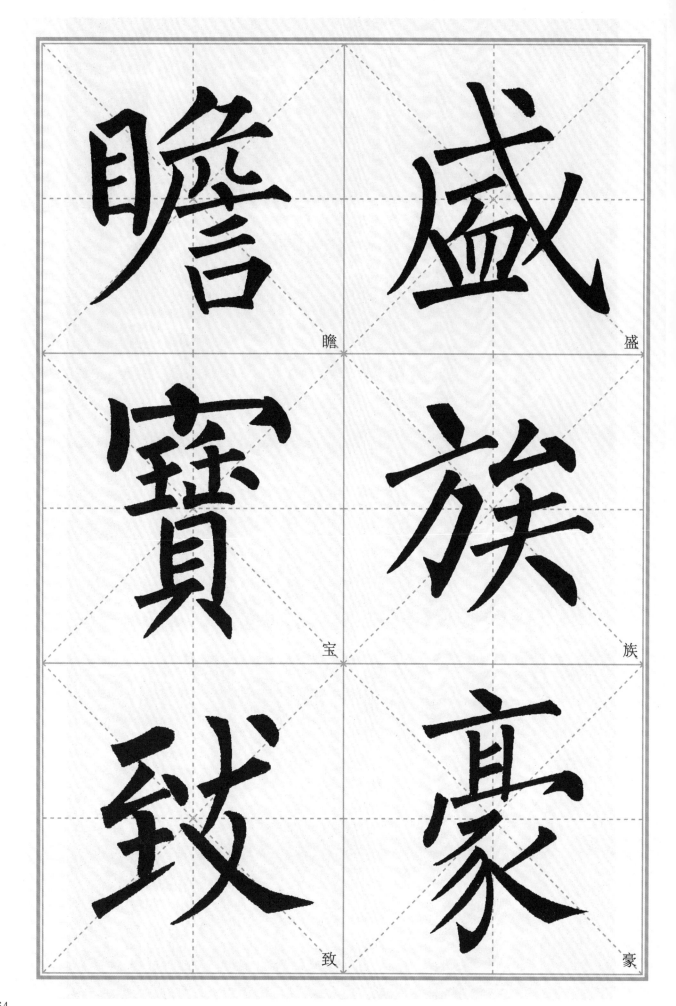

瞻　盛
宝　族
致　豪

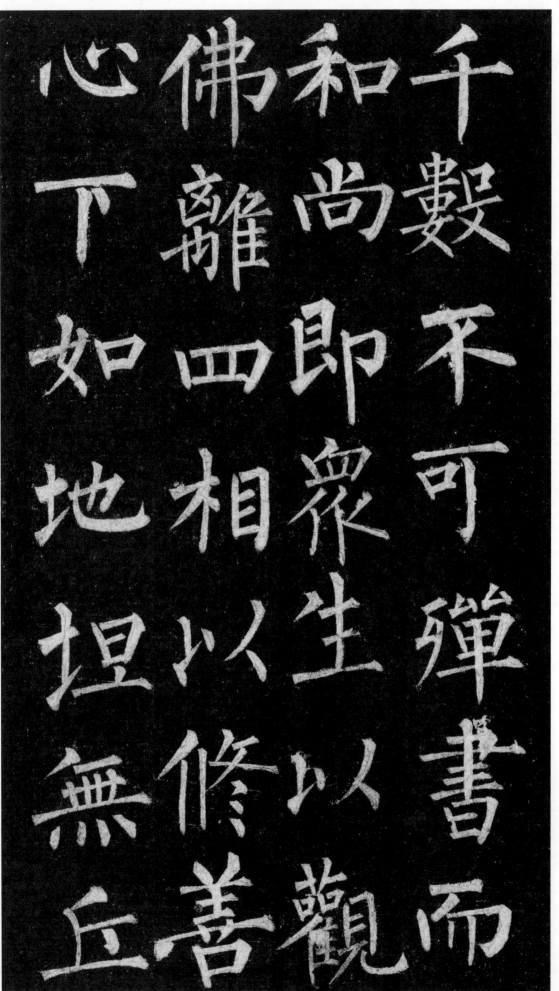

千数。不可殚书。而和尚即众生以观佛。离四相以修善。心下如地。坦无丘

心下如地

佛离四相

和尚即众生以

千毂不可弹书而

观善无坦地如下

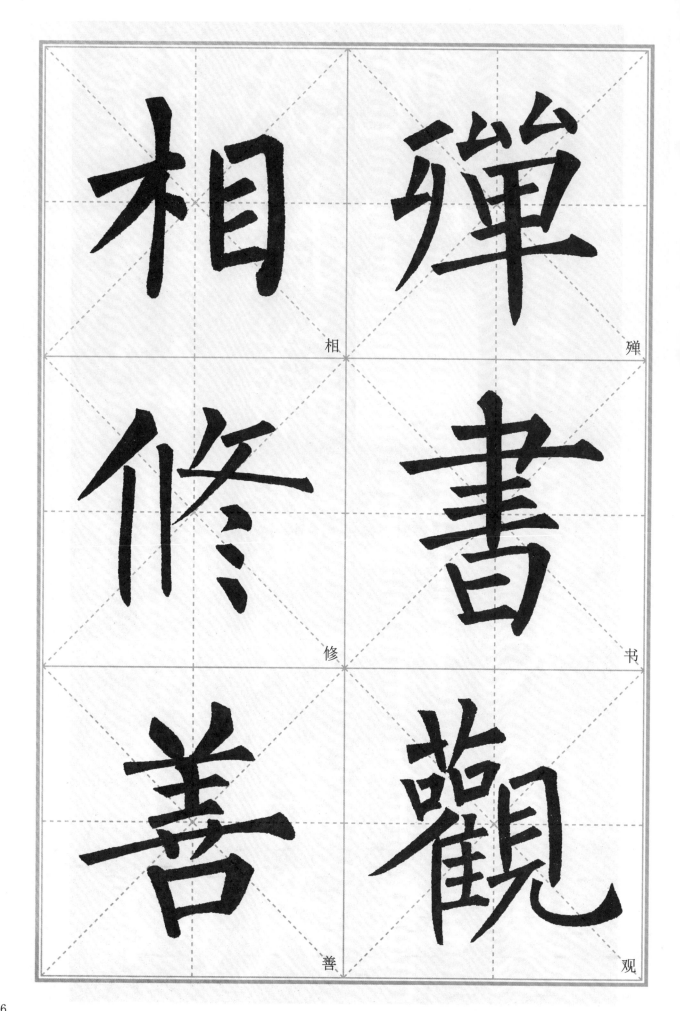

相

殫

修

書

善

觀

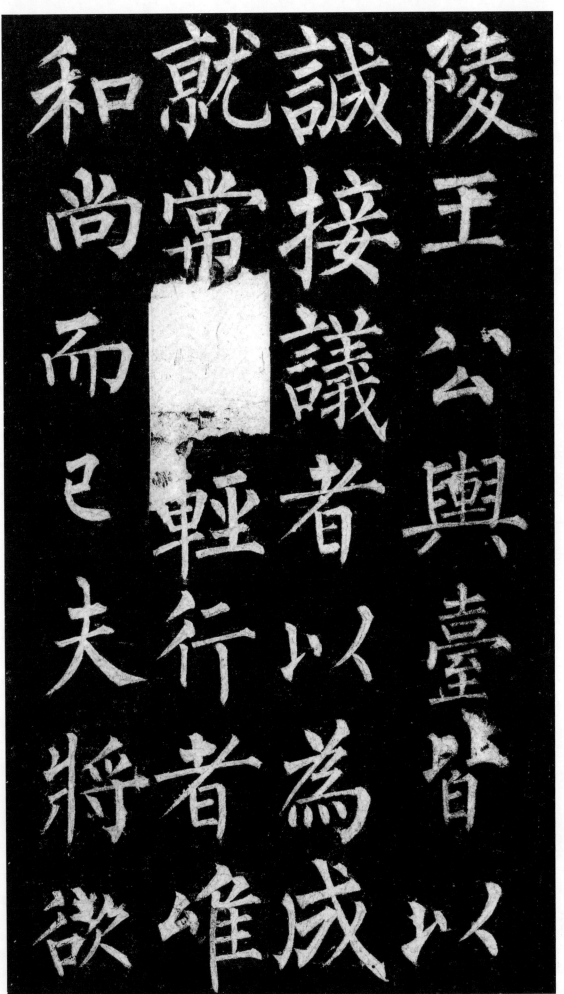

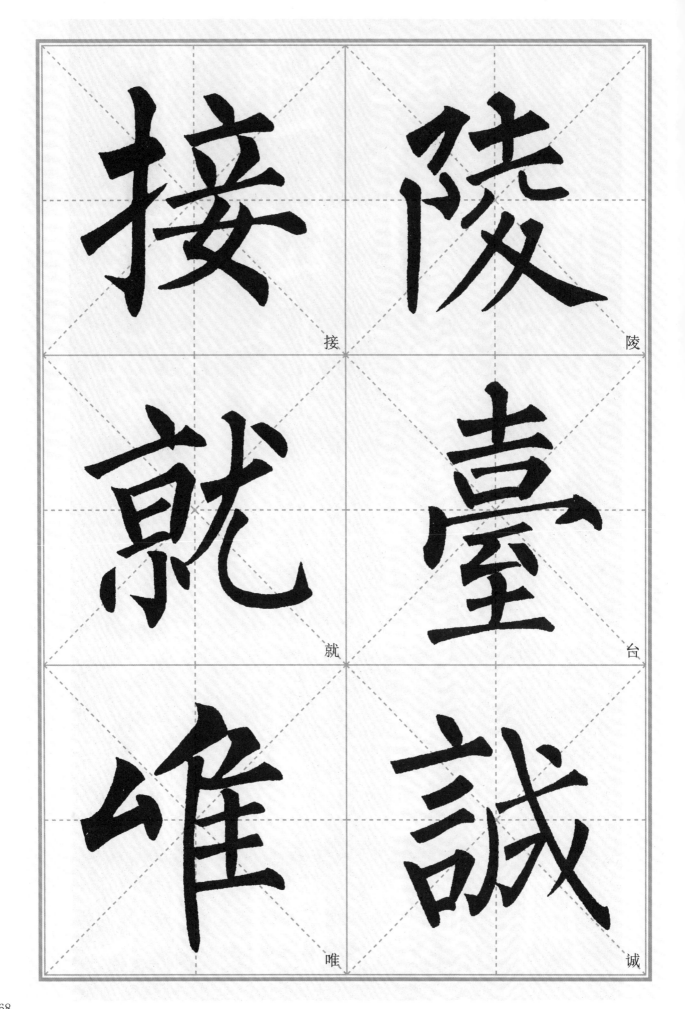

接

陵

就

台

唯

诚

駕橫海之大航。拯迷途於彼岸者。固必有奇功妙道歟。以開成元年六月

駕橫海之大航拯
迷途於彼岸者固
必有奇功妙道歟
以開成元年六月

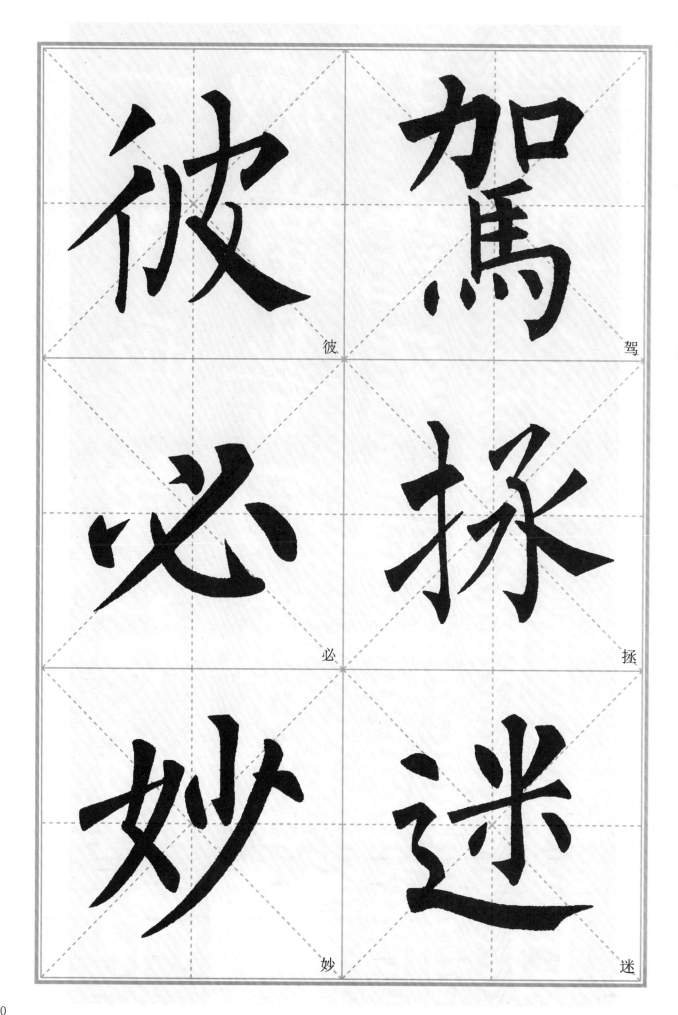

彼　驾

必　拯

妙　迷

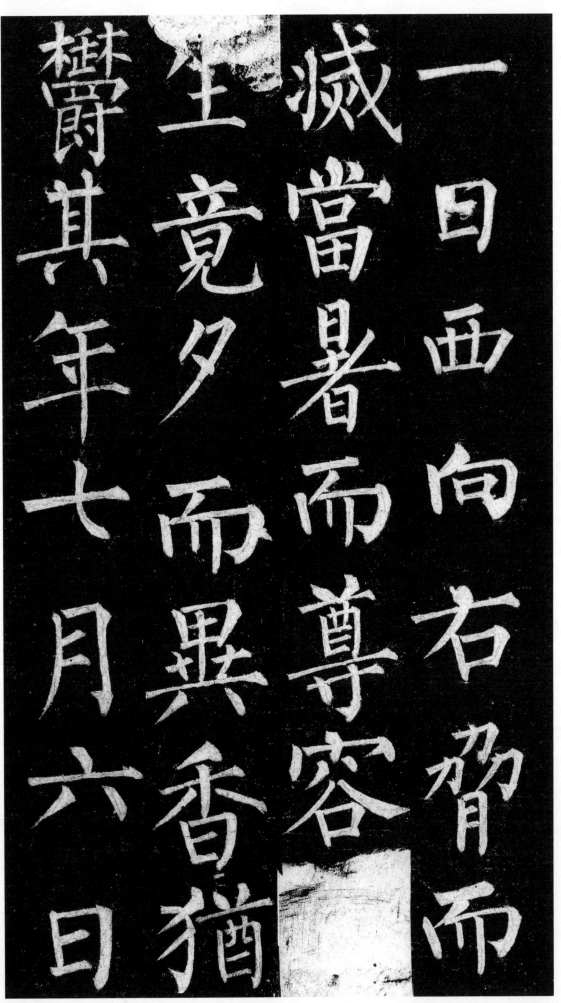

一曰。西向右胁而灭。当暑而尊容若生。竟夕而巽（异）香犹馛（郁）。其年七月六日

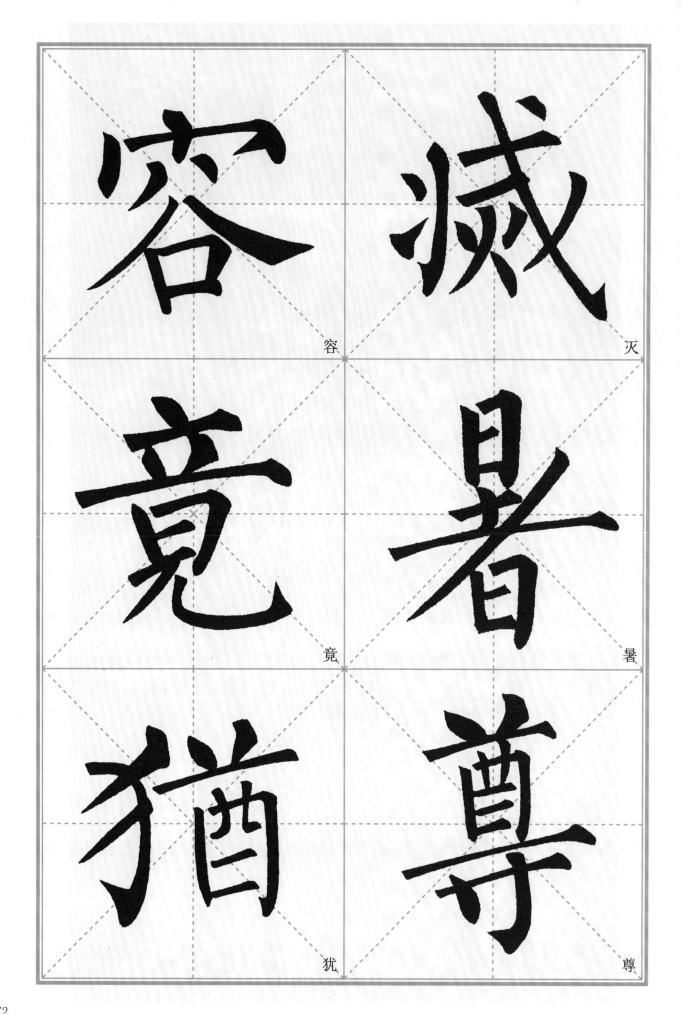

容

灭

竟

暑

犹

尊

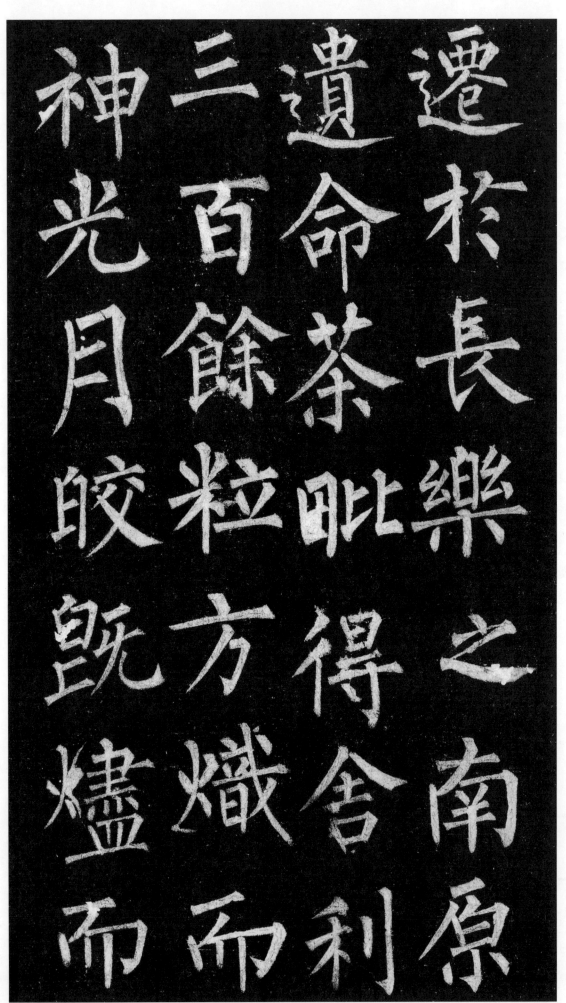

73

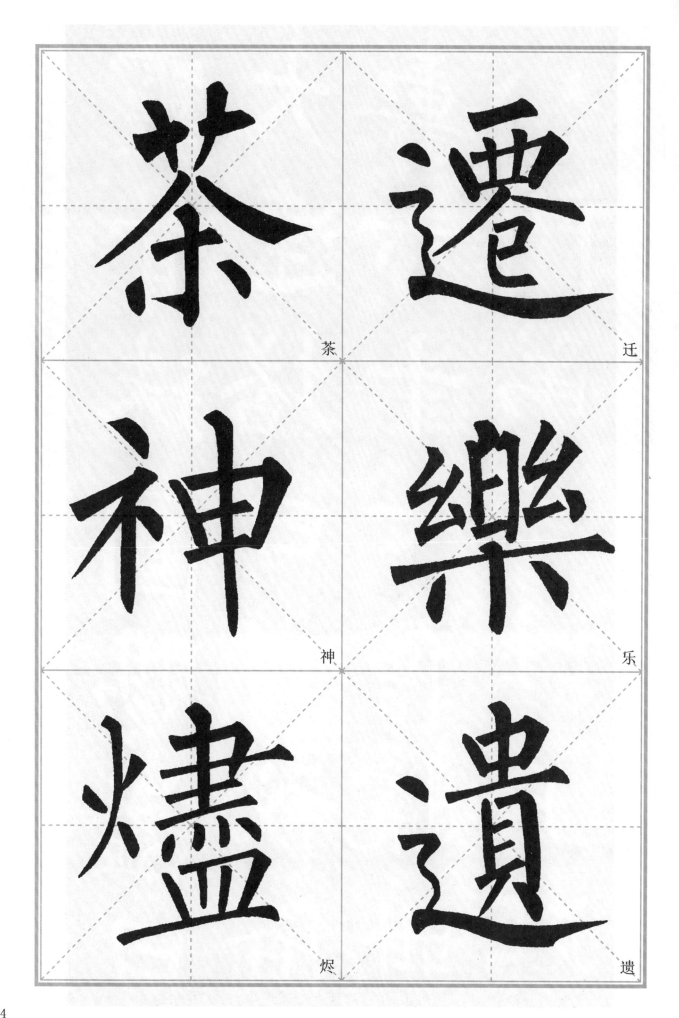

茶

迁

神

乐

烬

遗

74

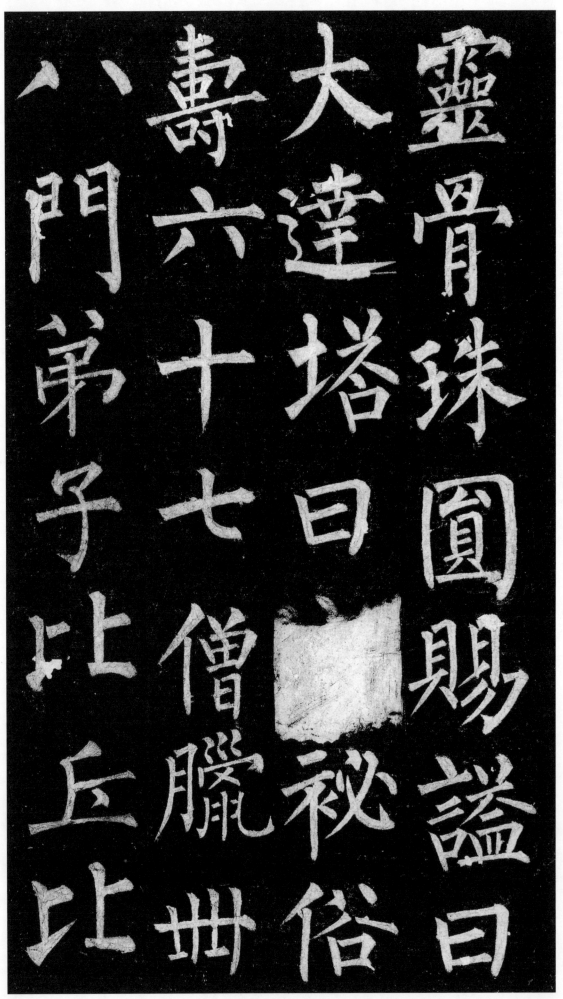

灵骨珠圆。赐谥曰大达。塔曰玄秘。俗寿（寿）六十七。僧腊卅八。门弟子比丘。比

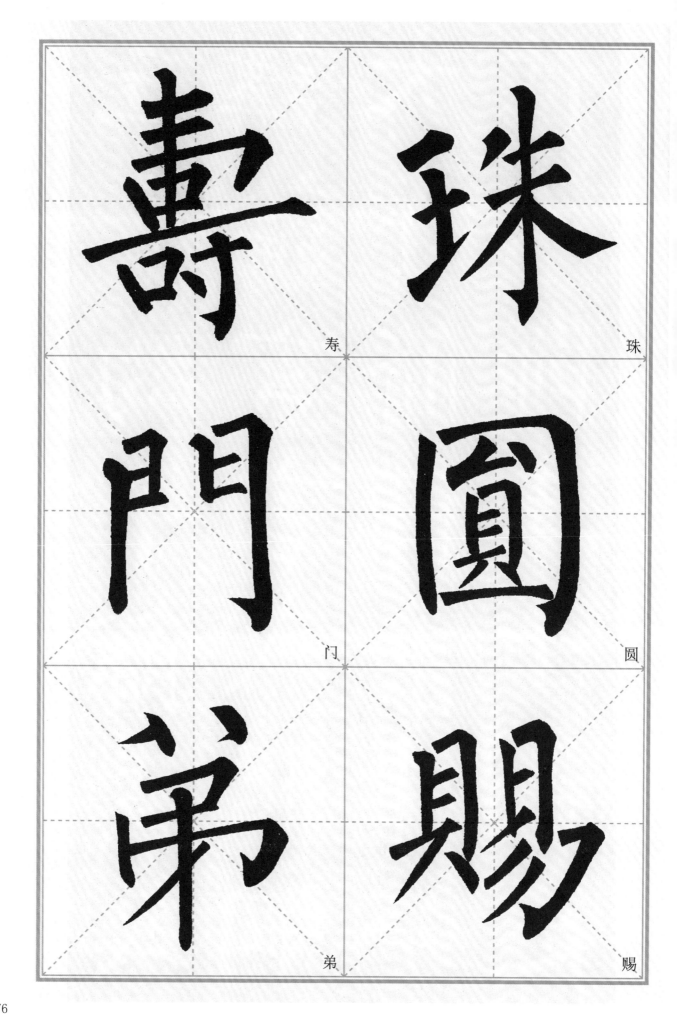

壽

珠

門

圓

弟

賜

丘尼約千餘輩或

講論玄言或紀綱

大寺脩禪秉律分

作人師五十其徒

丘尼约千余辈。或讲论玄言。或纪纲大寺。脩（修）禅秉律。分作人师。五十其徒。

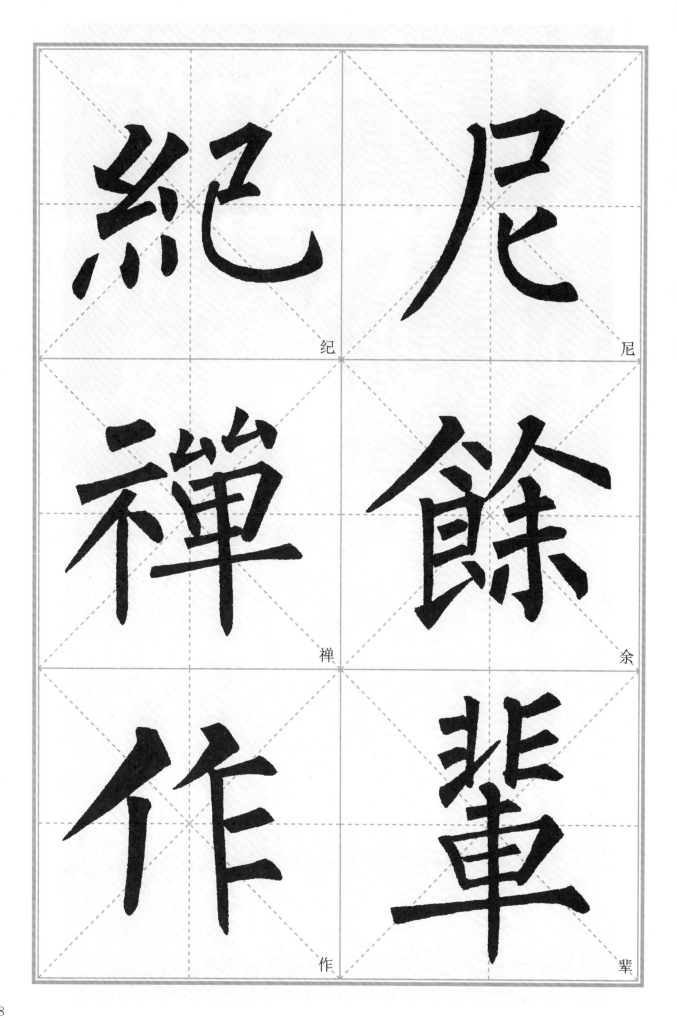

紀　尼

禅　餘

作　輩

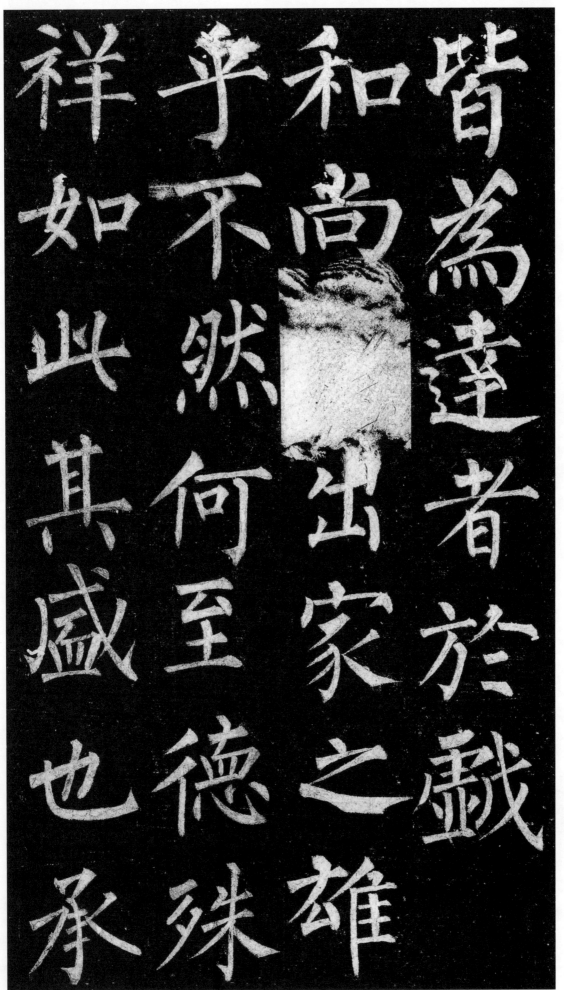

皆为（为）达者。於戲（於戏／嗚呼）。和尚界出家之雄乎。不然。何至德殊祥如此其盛也。承

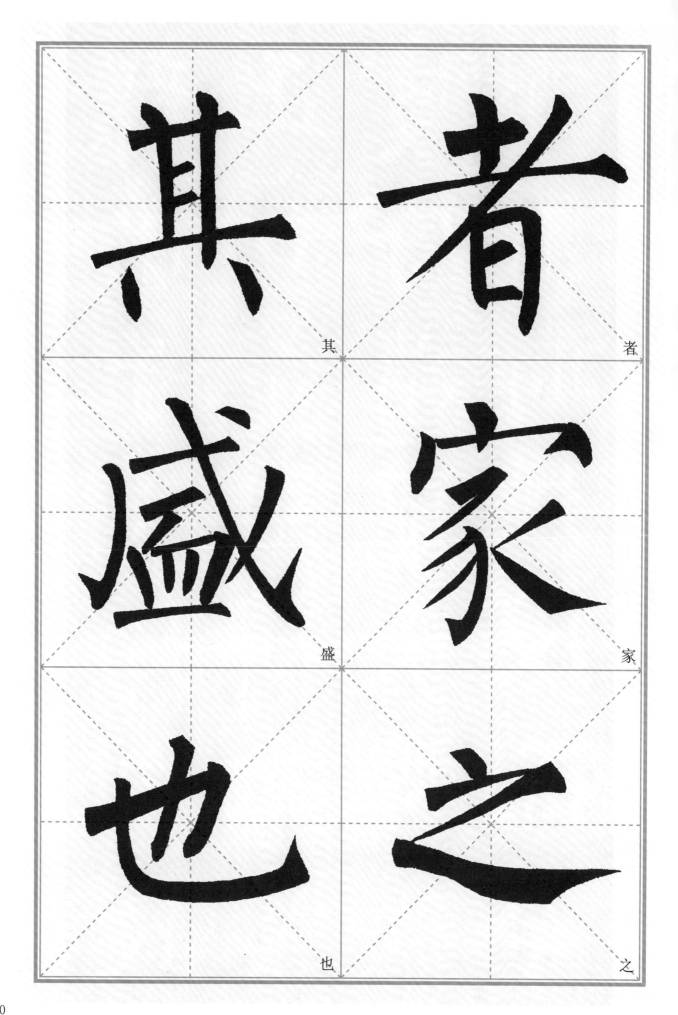

其

者

盛

家

也

之

襲弟子义均。自政。正言等。克荷先业。虔守遗风。大惧徽猷有时堙没。而今

髬弟子義均自

正言等克荷先業

虔守遺風大懼

猷有時堙没而今徽

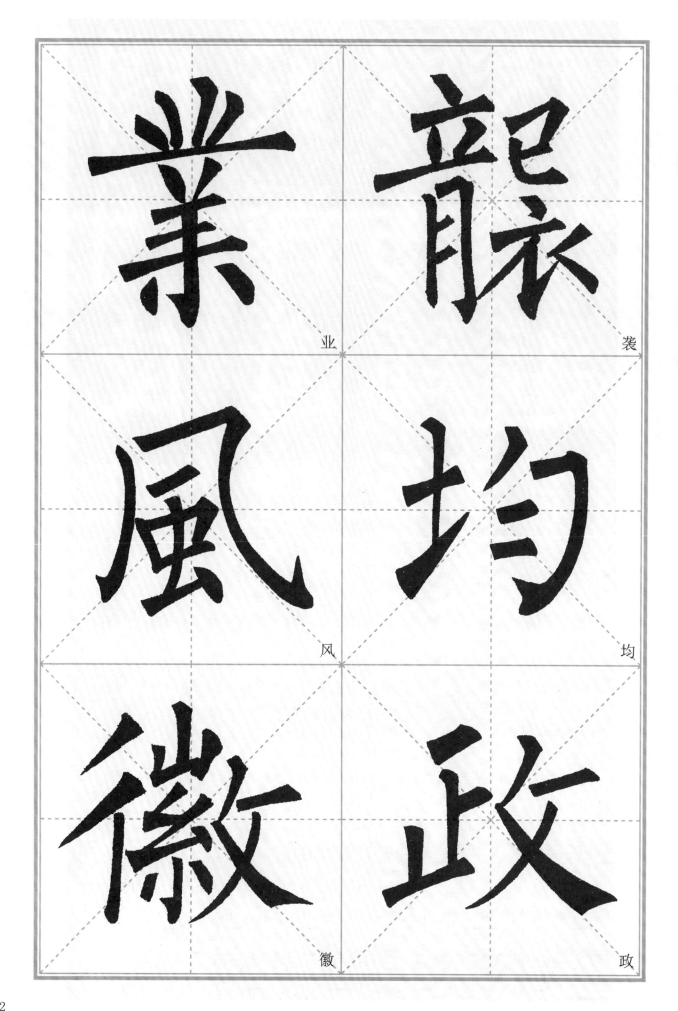

業

襲

風

均

徽

政

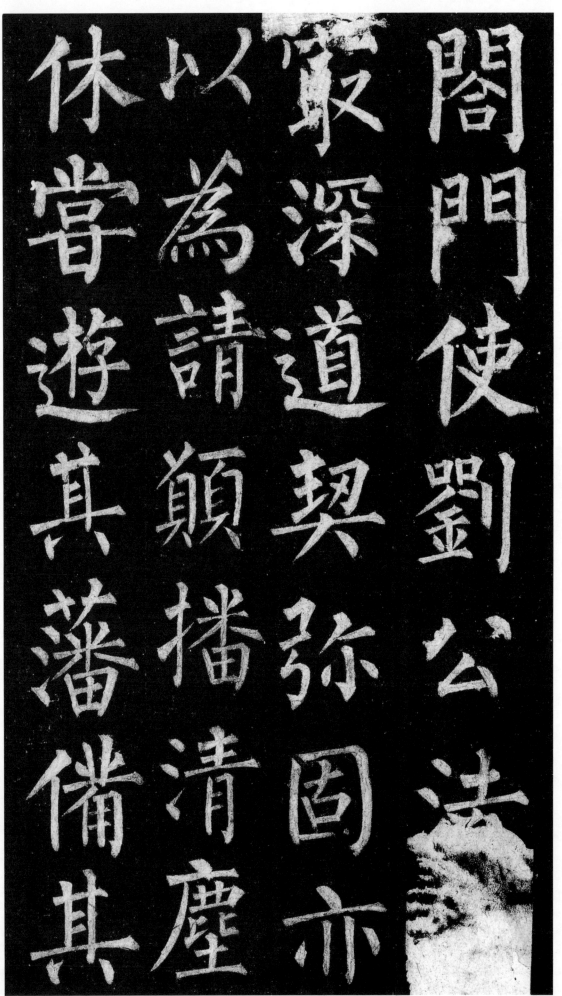

閤門使劉公法緣最深道契弥固亦
休嘗遊其藩以為請願播清尘
休嘗遊其藩備其

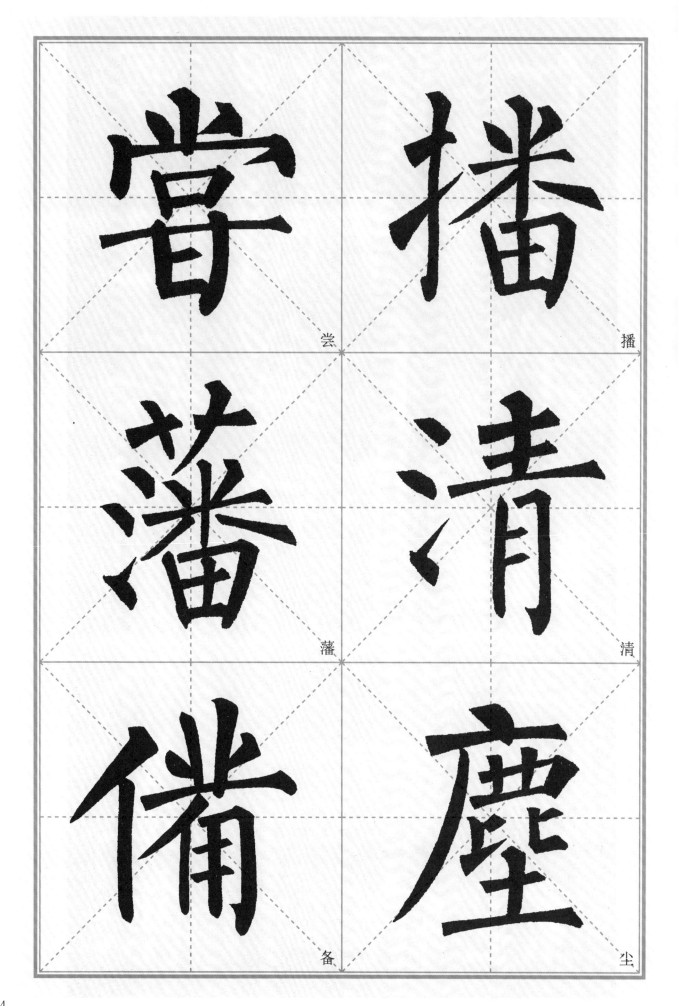

尝

播

藩

清

备

尘

仁賢愧事
哀劫辭隨
我千銘喜
生佛日讚
第賢歎
靈四劫蓋
出能千無

事。随喜讚歎（赞叹）。盖无愧辞。铭曰。贤劫（劫）千佛。第四能仁。哀我生灵。出经

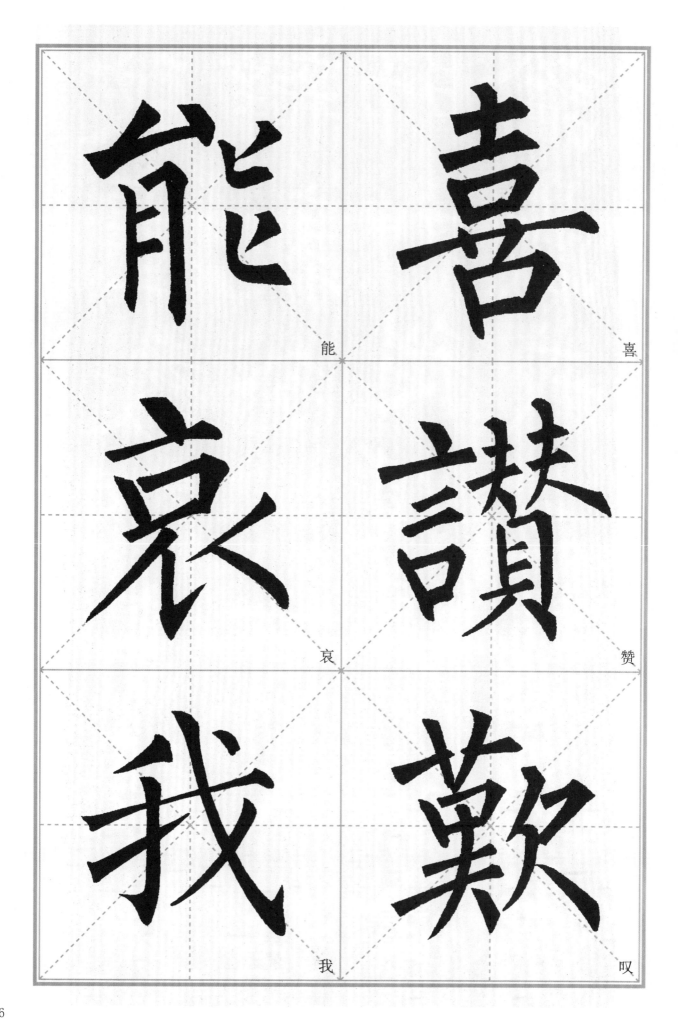

能　喜

哀　赞

我　叹

論師辯破
藏如埶塵
戒從分教
定親　綱
慧聞有高
學　大張
深經法埶
　律

破尘。教纲高张。埶辩埶分。有大法师。如从亲闻。经律论藏。戒定慧学。深

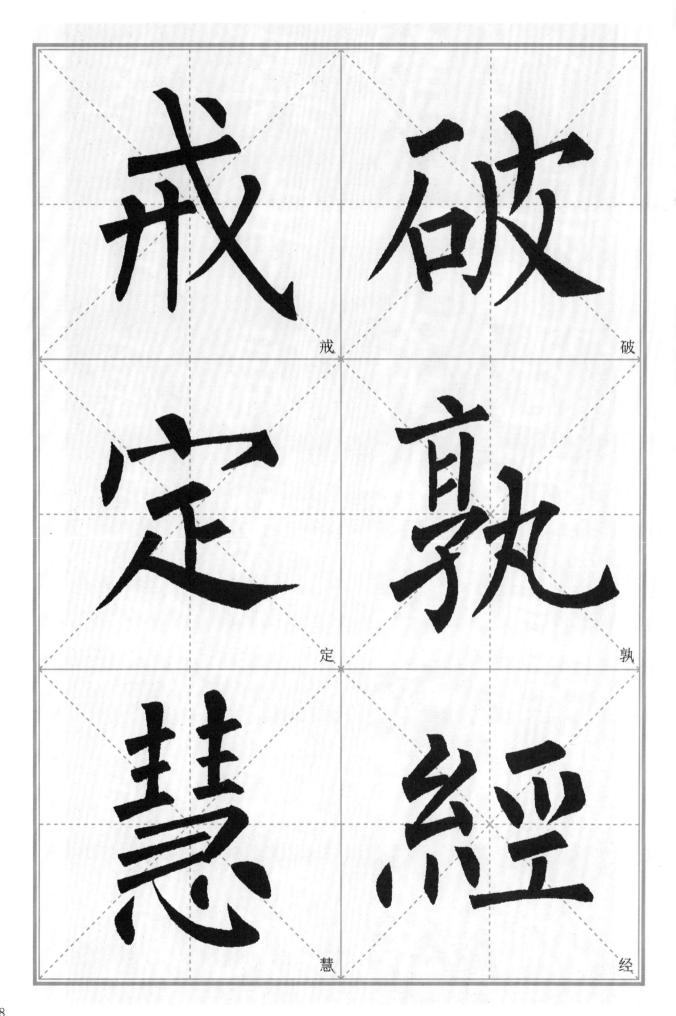

戒　破

定　孰

慧　經

浅同源。先后相觉。異（异）宗偏义。勅正勅駁（驳）。有大法师。為（为）作霜雹。趣真则滞

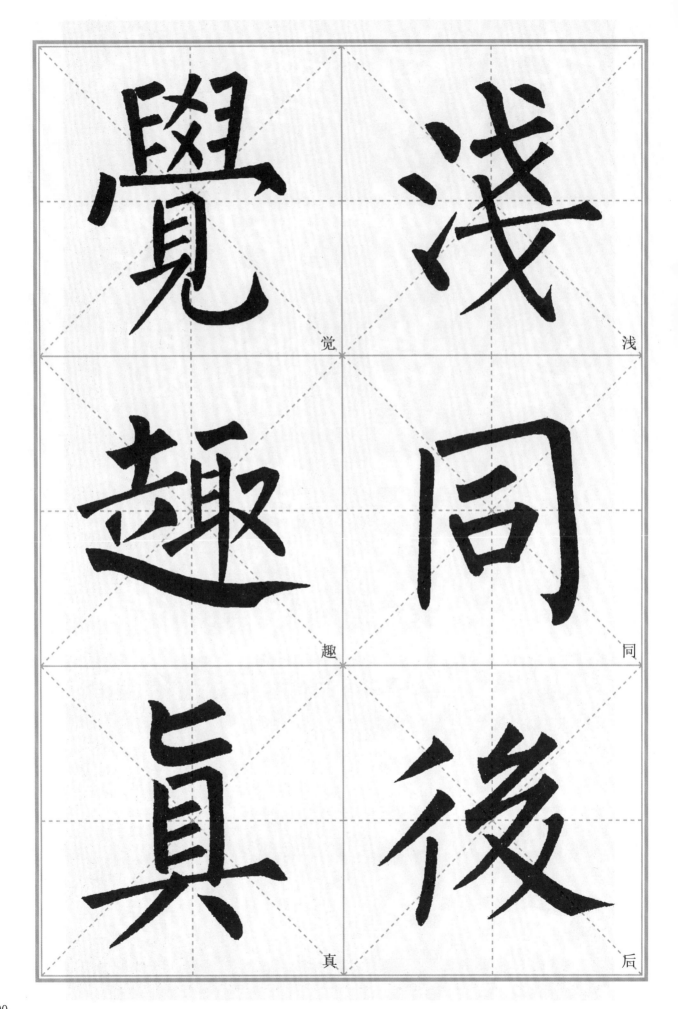

覚

浅

趣

同

真

后

涉俗则流。象狂猿轻。钩槛莫收。柅制刀断。尚生疮疣。有大法师。绝念而

有大法师
刀断尚生疮疣
轻钩槛莫收柅制
涉俗则流象狂猿

绝念而

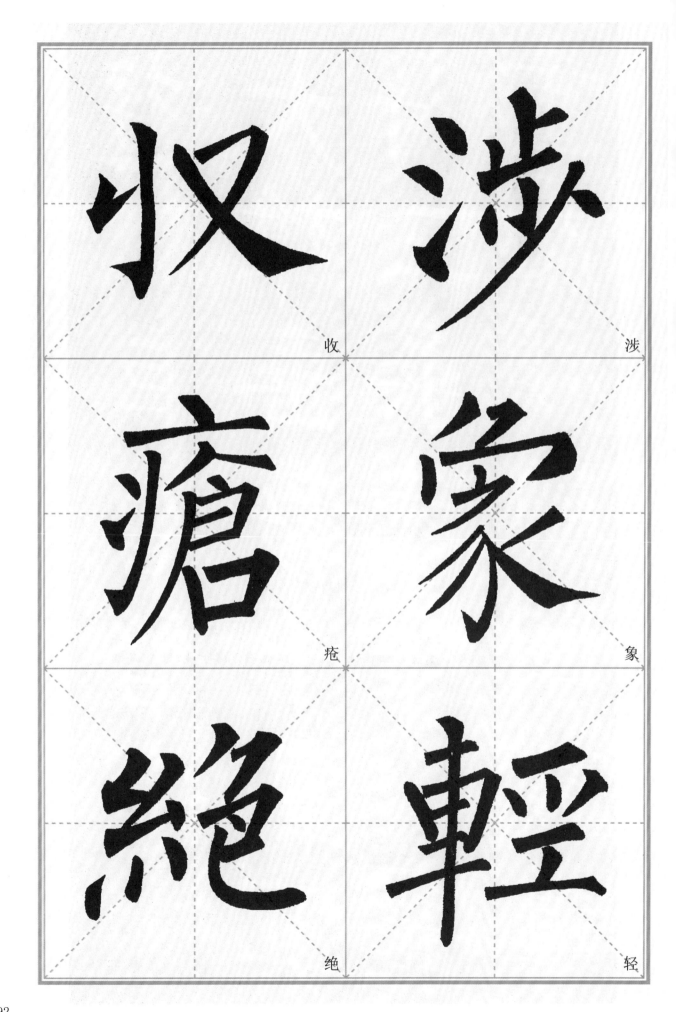

收

涉

疮

象

绝

轻

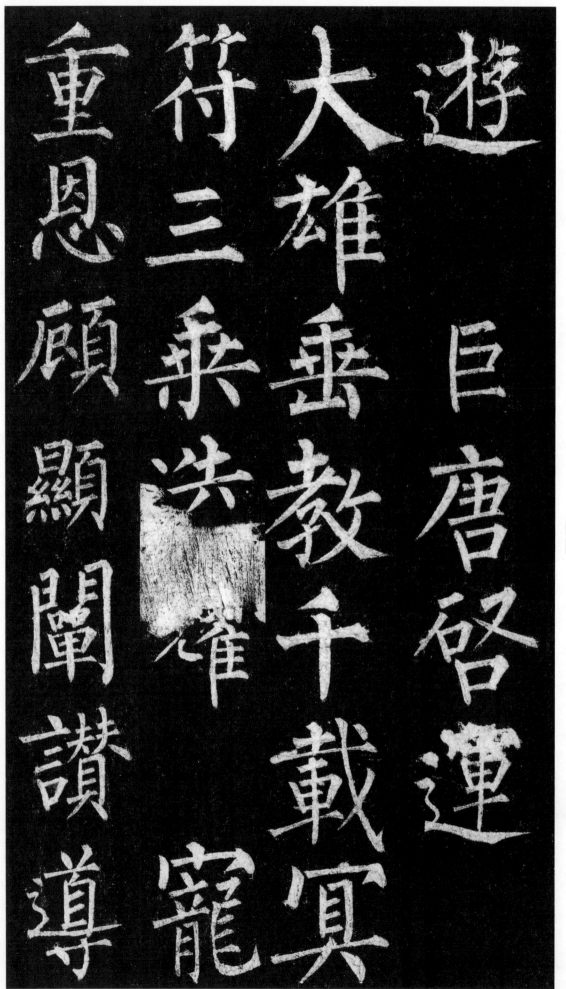

遊（游）。巨唐啟（启）運。大雄垂教。千載冥符。三乘（乘）迭耀。寵重恩顧。顯闡讚（赞）導。

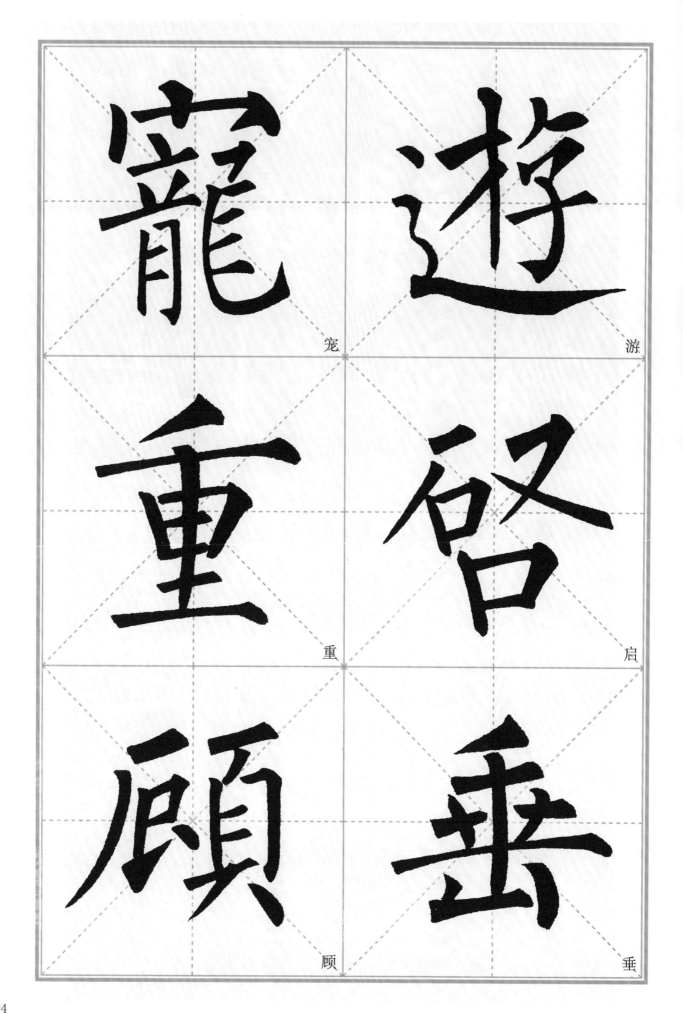

宠　游

重　启

顾　垂

有大法師。逢時感召。空門正辟。法宇方開。峥嶸棟梁。一旦而摧。水月鏡像。

有大法師。逢時感召。空門正辟。法宇方開。峥嶸棟梁。一旦而摧。水月鏡像。

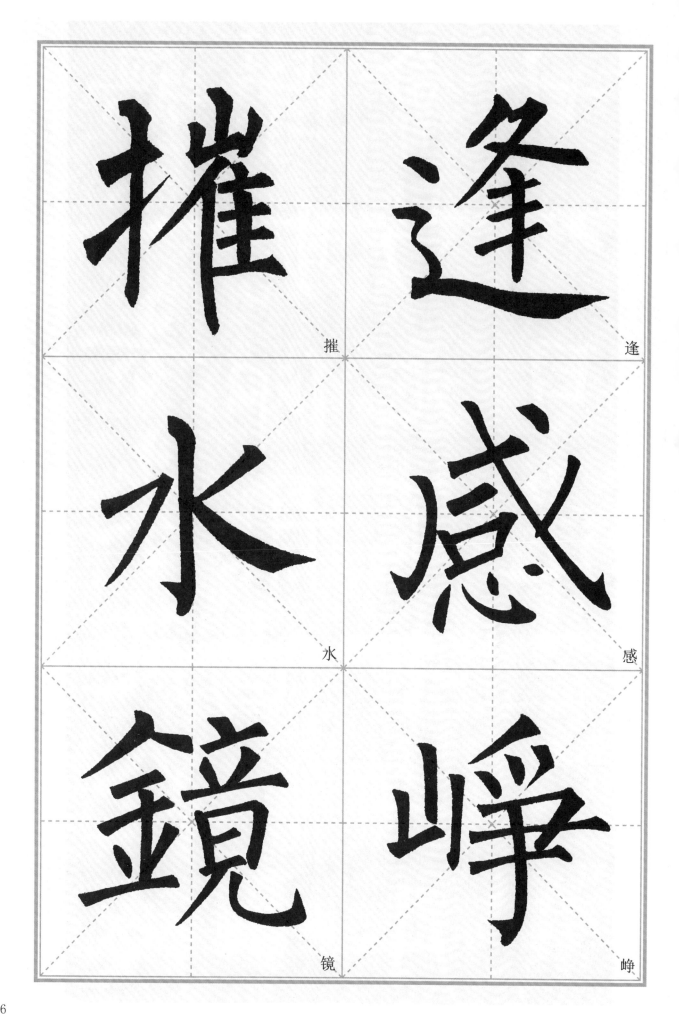

摧　逢

水　感

镜　峥

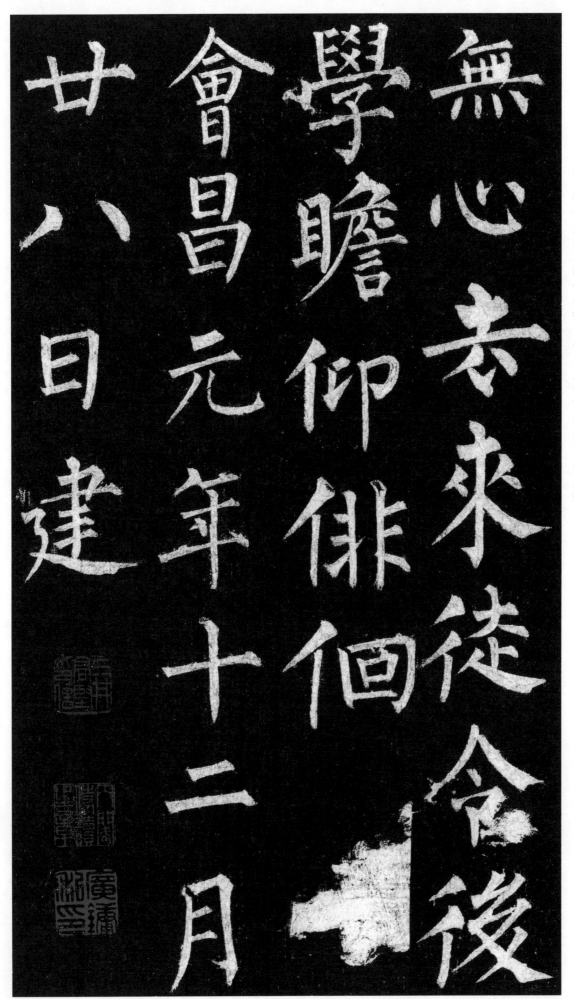

無心去來徒令後學瞻仰徘徊個會昌元年十二月廿八日建

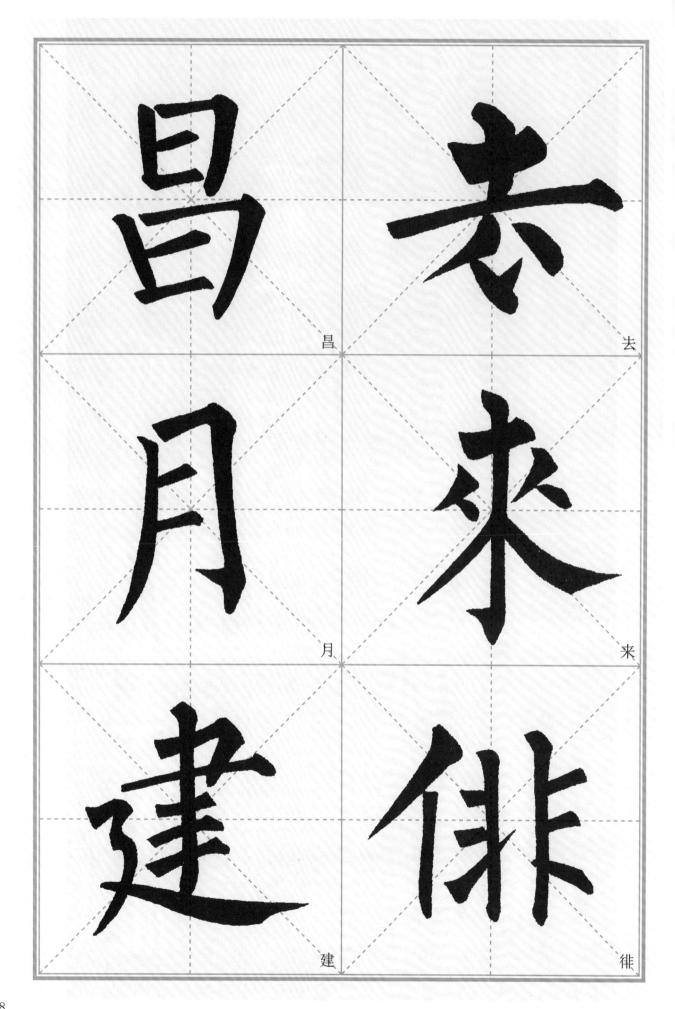

昌 去

月 来

建 徘

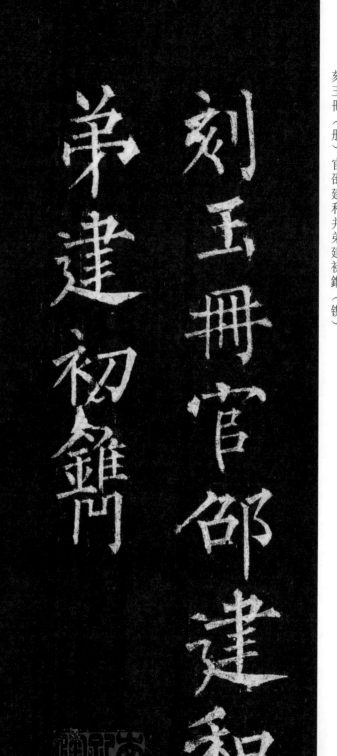

刻玉册官邵建和并弟建初鐫

刻玉册（册）官邵建和并弟建初鐫（镌）。

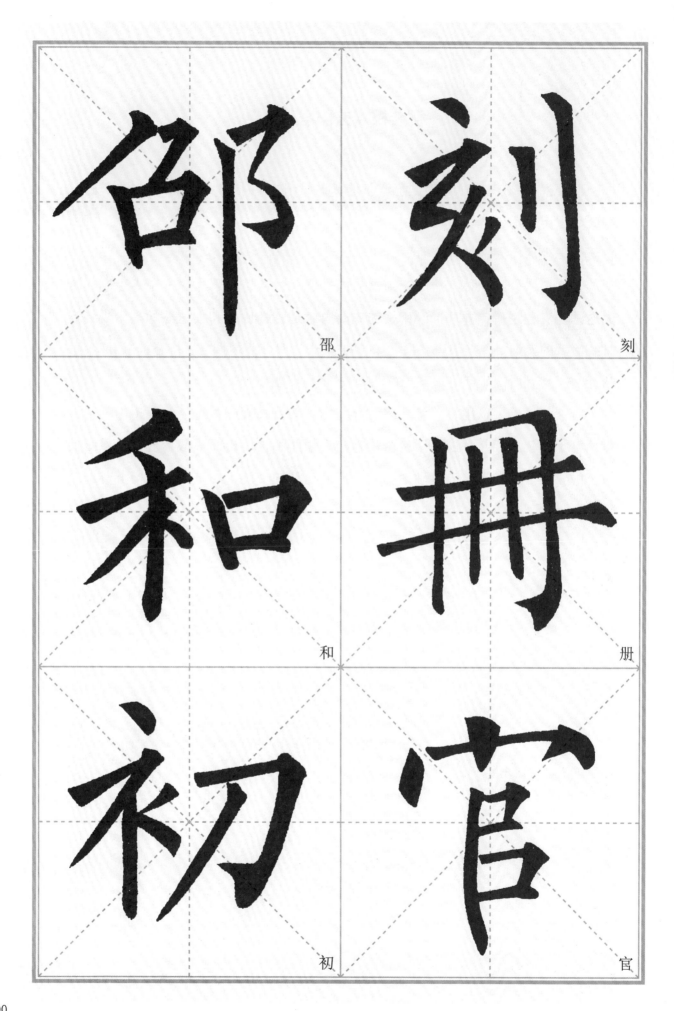

邵

刻

和

册

初

官

柳公权《玄秘塔碑》

　　柳公权（778—865），字诚悬，京兆华原（今陕西铜川）人。唐代杰出书法家。柳氏一生历经了唐德宗、顺宗、宪宗、穆宗、敬宗、文宗、武宗、宣宗、懿宗九朝，官至太子少师，人称"柳少师"。

　　《玄秘塔碑》全称《唐故左街僧录内供奉三教谈论引驾大德安国寺上座赐紫大达法师玄秘塔碑铭并序》。碑文的主要内容是宣扬佛教和大达法师端甫受到当时统治者的宠遇。碑立于唐会昌元年（841）十二月，裴休撰文，柳公权书并篆额，共计 28 行，满行 54 字，现藏于陕西西安碑林博物馆。

　　《玄秘塔碑》以用笔"骨力洞达"著称，其点画瘦硬凝练，线条干净利落，点画富于变化，相互呼应；结构内紧外松，紧而不拘，松而不散。瘦劲的点画使结字中有明显的通透感，准确地表现了楷书笔法的美感，历来是学习楷书首选的范本之一。

《玄秘塔碑》基本笔法

（一）横画

1. 长横。如"三""上"等字的长横，藏锋逆入起笔，换向后由左向右稍呈弧状作中锋行笔，收笔时略向右上提笔，迅疾向右下按，随即向左回锋收笔。

2. 短横。如"士""言"等字的短横，露锋起笔，转向后由左向右上作中锋行笔，收笔时略向右上提笔，再迅疾向右下按，随即向左回锋收笔。

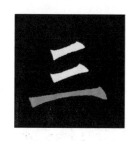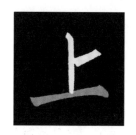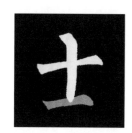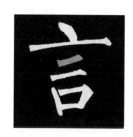

（二）竖画

1. 悬针竖。如"十""千""毕""邵"等字的竖画，藏锋逆入起笔，落笔后先向右下略按，随即转向由上向下作中锋行笔，收笔时逐渐提锋收笔。

2. 垂露竖。如"不""川""恒""问"等字的竖画，藏锋逆入起笔，先向右下略按，随即转向由上向下作中锋行笔，收笔时向左上（或右上）作回锋收笔。

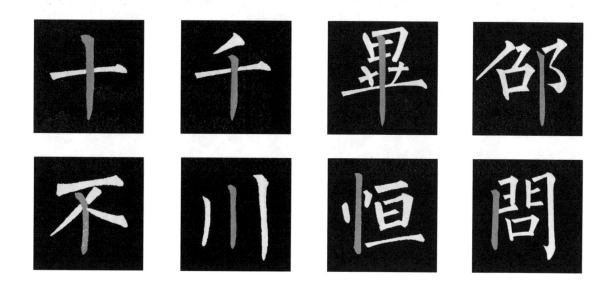

（三）撇画

1. 斜撇。如"人""左""秘"等字的撇画，藏锋逆入起笔，转向后从右上向左下取斜势以侧锋行笔，收笔时笔锋逐渐上提，缓缓出锋收笔。

2. 竖撇。如"太""史""朝"等字的撇画，藏锋逆入起笔，转向后从上向下取弧状以中锋行笔，收笔时逐渐提转笔锋，缓缓出锋收笔。

3. 兰叶撇。如"度""肩""磨"等字的撇画，露锋起笔，从上向左下取斜势，以侧锋行笔，由轻到重，再由重到轻，收笔时渐提笔锋，缓缓出锋收笔。

4. 回钩撇。如"凡""成""彼"等字的撇画，藏锋逆入起笔，转向后由上到下取弧线状以中锋行笔，收笔时先向左略弯后，迅疾向上回锋，随即向左推出，以出锋收笔。

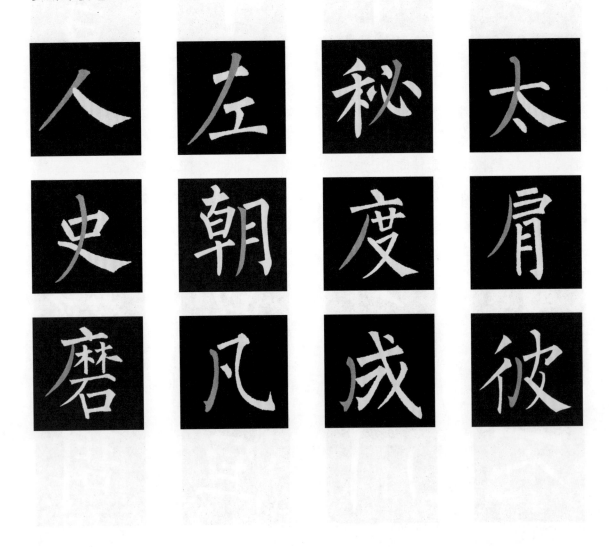

（四）捺画

1. 斜捺。如"丈""尺""大""秦"等字的捺画，藏锋逆入起笔，转向后由左上向右下取斜势以中锋行笔，收笔时稍驻，再沿原势向右出锋收笔。

2. 平捺。如"之""迷""趣""足"等字的捺画，藏锋逆入起笔，先作短暂竖向行笔，随即转向，从左到右以中锋行笔，行笔时要作两次轻微转向，以体现线条的波折感，收笔时笔锋略向右上提，以出锋收笔。

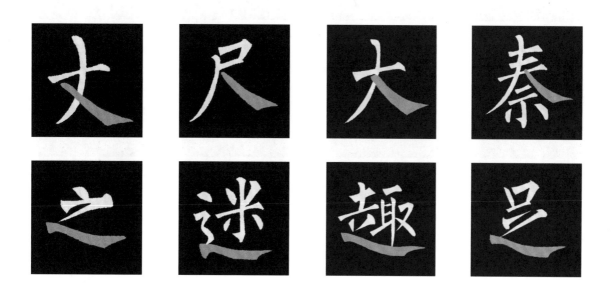

（五）点画

1. 左点。如"赤""心""慈"等字的左点，藏锋逆入起笔，随即转向向左下以中锋行笔，收笔时向右上以回锋收笔。

2. 右点。如"六""小""於"等字的右点，藏锋逆入起笔，随即转向向右下以中锋行笔，收笔时向左上以回锋收笔。

3. 挑点。①如"必""沙""欲"等字的挑点，露锋入笔，向下取弧状以中锋行笔，收笔时先向上提锋，再向右以出锋收笔；②如"滔""浪""泊"等字的挑点，藏锋逆入起笔，转向后从左下向右上以中锋行笔，收笔时逐渐轻提笔锋而出。

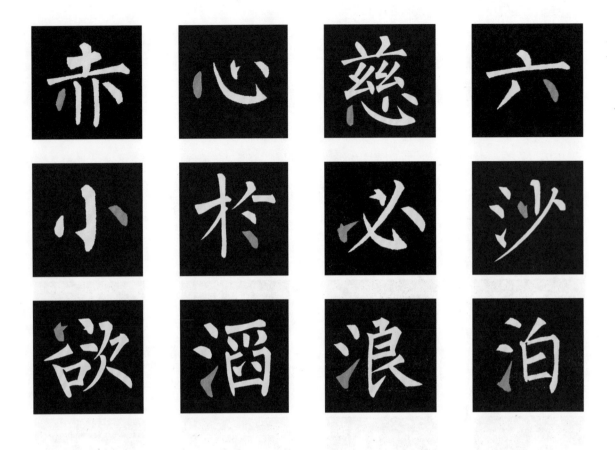

（六）折画

1. 横折。如"口""如""四""日"等字的横折，藏锋逆入起笔，向右作横画以中锋行笔，转折处向右上提锋，迅疾向右下稍按，然后转笔向下作竖画以中锋行笔，收笔时提锋向上作回锋收笔。

2. 竖折。如"山""比""出""吴"等字的竖折，藏锋逆入起笔，向下作竖画行笔，转折处提锋转向，再作横画行笔，收笔时向右下轻按，随后向左回锋收笔。

（七）钩画

1. 横钩。如"骨""守""冥"等字的横钩，藏锋逆入起笔，向右作横画行笔，折处先向右上提笔，迅疾向右下重按，提锋向左上略回，最后向左下以出锋收笔。

2. 竖钩。如"寸""水""刻"等字的竖钩，藏锋逆入起笔，转向后向下作竖画行笔，收笔时先向上轻提笔锋，再向左以出锋收笔。

3. 弯钩。如"乎""子""顶"等字的弯钩，写法与竖钩基本相同，只是竖画稍带弧度。

4. 斜钩。如"威""我""盛"等字的斜钩，藏锋逆入起笔，转向后向右下作弧线状以中锋行笔，收笔时先向上稍回后，立即向右作出锋收笔。

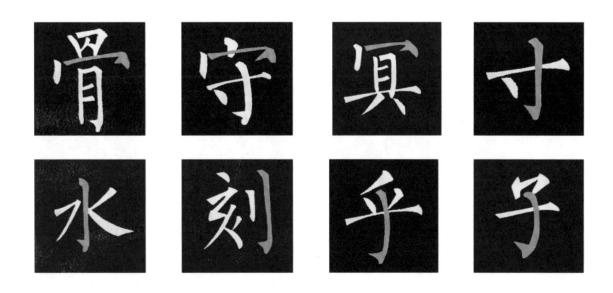

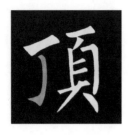 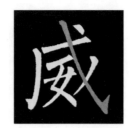 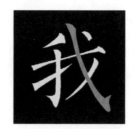 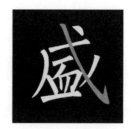

5. 卧钩。如"心""恶""思"等字的卧钩，露锋起笔，由左向右作弧线状以中锋行笔，收笔时先向左稍回，随即向左上以出锋收笔。

6. 横折钩。如"刀""方""固"等字的横折钩，藏锋逆入起笔，转向后向右作横画行笔，转折处略向右上轻提，随即向右下稍按，然后转笔以中锋作竖画行笔，收笔时略向左移，然后提锋向左上，以出锋收笔。

7. 竖弯钩。如"也""见""既"等字的竖弯钩，藏锋逆入起笔，转向后向下作竖画状行笔，转折处轻提笔锋，由左向右作弧线状横画行笔，收笔时先向左略回，随即向上作出锋收笔。

8. 横折斜钩。如"凡""风""气"等字的横折斜钩，藏锋逆入起笔，转向后向右作横画行笔，转折时先向右上轻提，迅疾向右下稍按，顺势转笔写弯钩，收笔时先向左稍提，立即向上出锋收笔。

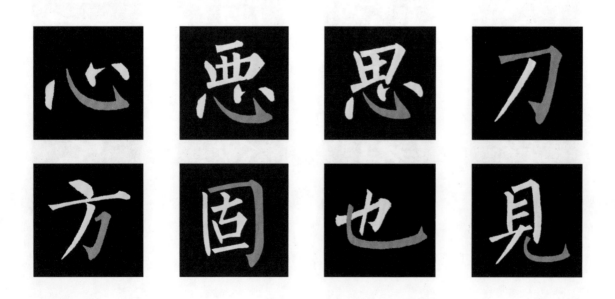

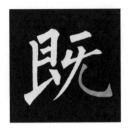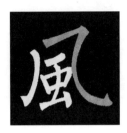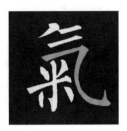

既　凡　風　氣